永山裕子の透明水彩 描繪步驟解析

永山裕子

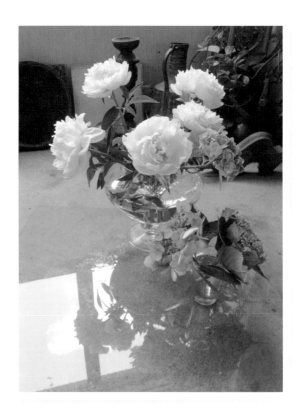

我呀，一定要將描繪主題放在眼前來進行描繪。

雖然在極少的情形下，也會有看著自己拍攝的照片來描繪風景的時候。

不過像花朵、靜物這類主題，都是趁著一大清早將想要描繪的物件，

佈置在窗邊開始描繪，然後在黃昏前結束描繪。

如果花朵在途中開始凋謝的話，那我就將這樣的狀態描繪下來，

並將當時的心情以餘白的色彩來表現。

我想要將這段與花朵相處的時間描繪下來。

舖設在地上的玻璃板，照映著天空的倒影，燕子飛舞於其中。

我想要將這份喜悅保留下來。

這本書中，是我平常繪畫過程，不假修飾的記錄。

如果有能讓您值得參考之處，那就是我的榮幸了。

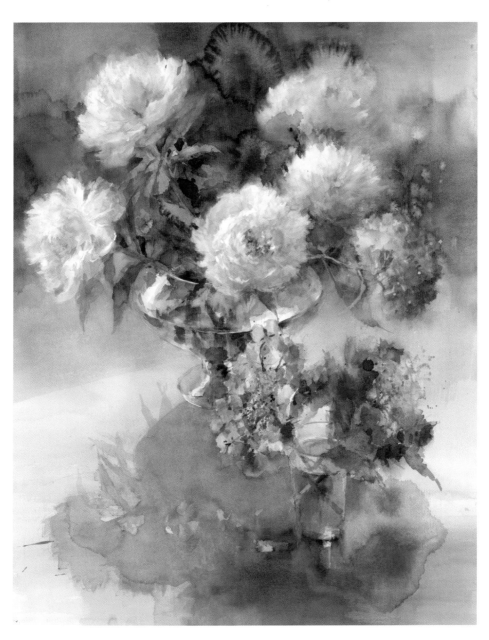

初夏風青
75.0×58.0cm

Contents

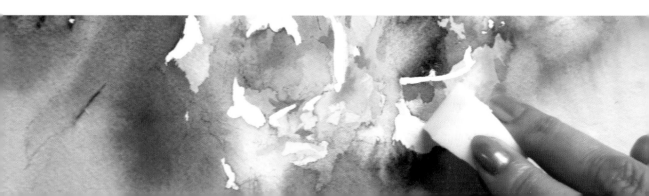

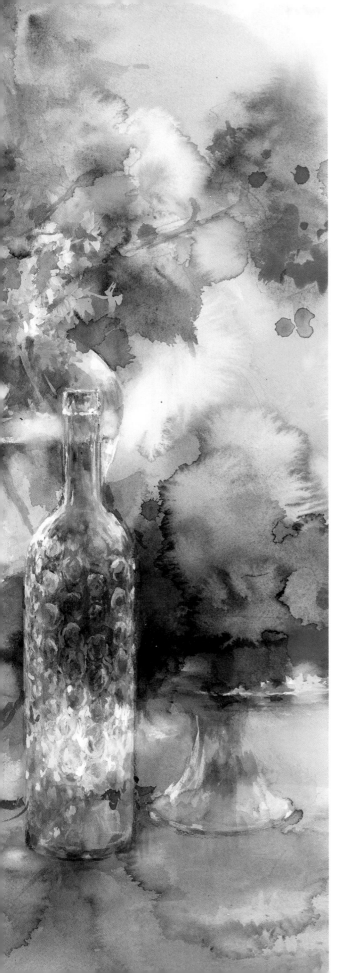

〖 1. 〗

花與靜物的描繪過程集
流動感

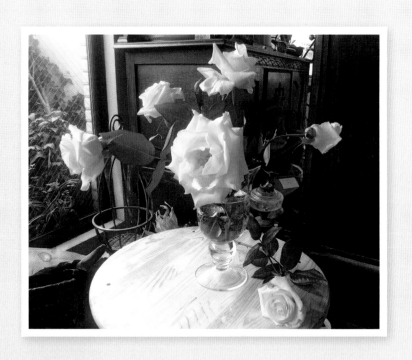

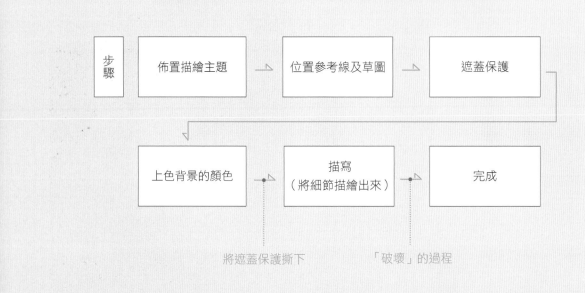

步驟

佈置描繪主題 → 位置參考線及草圖 → 遮蓋保護

上色背景的顏色 → 描寫（將細節描繪出來）→ 完成

將遮蓋保護撕下　　　　「破壞」的過程

1 〈鉛筆〉位置參考線

玫瑰花是 5 片花瓣的花朵，就算是多瓣的品種，也是維持著 5 的節奏倍數層層重疊。

有些品種的玫瑰不容易找到外形的規則，但這裡選用的玫瑰則是很好辨認，只要找出外側的 5 片花瓣，就能夠將輪廓外形定義下來。

玫瑰是五角形，百合是六角形，每種花朵都有屬於它自己的數字。我們不要只從書本上去學習，而是要自己去尋找這樣的規則，所謂「觀察之後再描繪」就是這麼回事。

2 〈鉛筆〉草圖

當決定好花朵的概略位置後，一定要找出中心的垂直線，這樣才能夠將容器左右對稱描繪出來。

即使看不見容器，也要先畫出正確的橢圓形，讓花朵重疊其上，最後再將被遮蓋住的容器邊緣消除。

看不見的形狀也要描繪出來，這是很重要的事情。

關於水筆

一般水筆是戶外寫生時，在筆身裡面裝
水，用手指擠壓出水來使用，但我的使
用方法是裝入稀釋的肥皂水。

使用遮蓋液時，是將一般使用的筆刷浸
泡在肥皂水中，為刷毛上一層保護後再
來使用，但這樣還是會對筆刷造成傷
害。因此我想到了將尼龍製的水筆裝入
肥皂水，一邊濕潤筆刷，一邊使用的方
法。

筆型的遮蓋液可以塗成細長線條，也可
以用水筆將畫好的線條推展開來。

描繪白色花朵時，有些人很容易會傾向
大範圍使用遮蓋液，其實只要在「一定
要保留下來」的最明亮部分使用遮蓋液
即可。

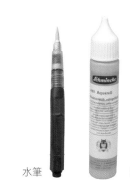

水筆　　　　　　筆型遮蓋液

這支筆中裝了肥皂水

我使用的水彩紙是 Arches 的細目 300g。顏料在剛上色的時候，色彩雖然鮮艷，但隨著顏料滲入紙內乾燥後，會呈現顏色偏白的狀態。為了要讓顏色在紙上乾燥後仍能保持足夠的濃淡，可以先選擇一個較誇張的顏色來打底，趁顏料還沒乾燥前，再果斷有魄力地塗上真正想要的環境氣氛顏色。

照片中可以看到顏料渲染到花朵上，這是刻意製造的狀態。因為後方的花朵，會逐漸地消失在環境的氣氛之中。趁著還沒有乾燥之前，就要將所有的顏色都塗上水彩紙。

上色完成後，待其自然乾燥即可。

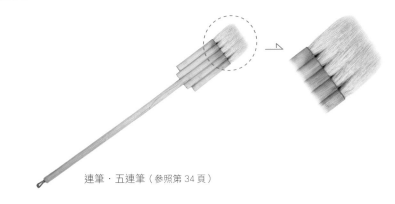

連筆・五連筆（參照第 34 頁）

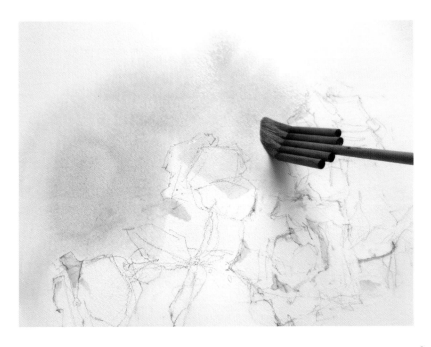

刷上大量的水後，趁還沒有乾燥
前上色。

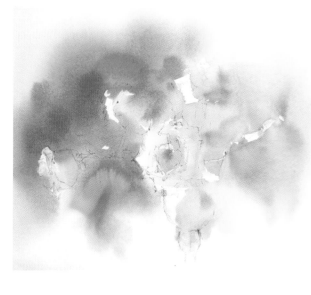

在渲染、暈色時無法一次盡如人意，請仔細地重覆
渲染到自己滿意為止。

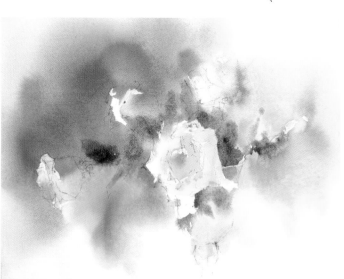

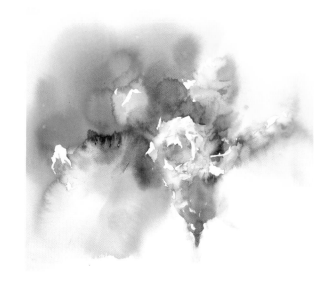

乾燥後將遮蓋液除去。

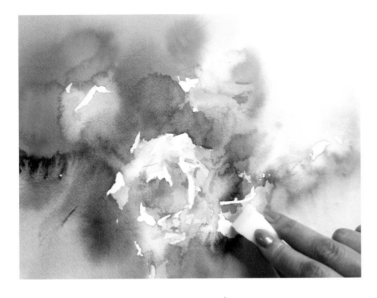

使用沾了水的科技海棉，讓遮蓋保護後
變得過強的輪廓柔和一些。

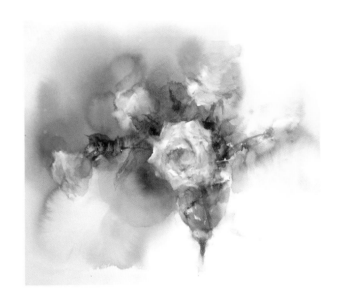

將細部細節描繪出來。

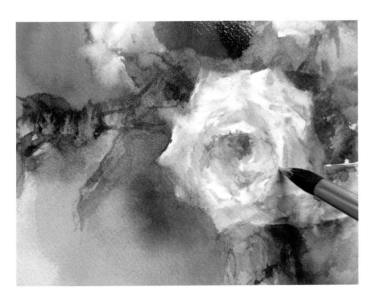

使用白色 Gouache 不透明水彩，除了可以填補沒有
上到色的白色部分，也可以用來呈現出明亮花瓣的
立體厚度。

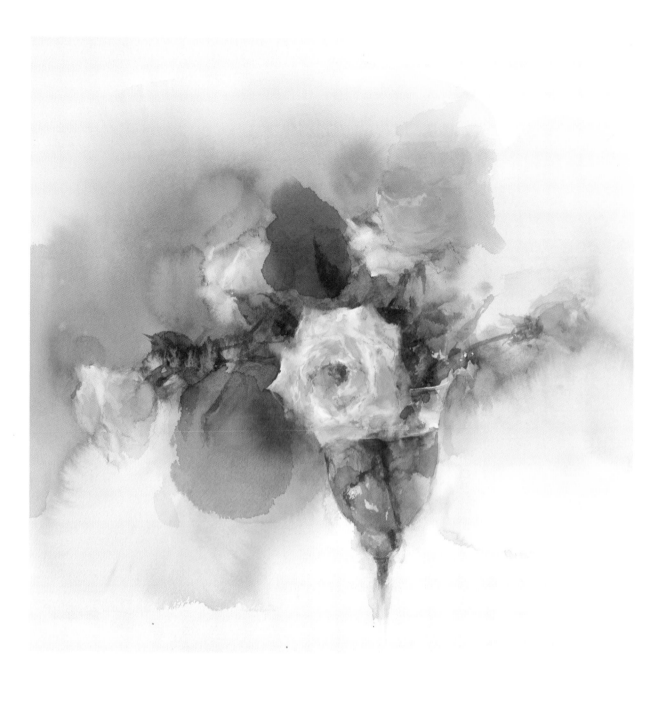

May
25.0×25.0cm

最後，將顏料滴落在中心的花朵上方，使其與後方的花朵與
葉片重疊。這是為了要讓花朵的位置看起來更裡面一些。

「破壞」的描繪過程

為什麼會需要「破壞」？

我在描繪的過程中，經常會去進行「破壞」。這是因為即使將每一處都仔細地描繪出來，拉開距離觀看時，還是會覺得一點真實感也沒有。

為什麼會沒有真實感呢？這是因為我們的心裡在不斷告訴我們「真實的物件才不可能會像這樣，所有位置看起來都合焦，太不自然了」。

之所以會這樣，大多是發生在繪製接近尾聲的階段，覺得與其欺騙自己然後再來後悔，不如加把勁把本來沒下太多工夫描繪的地方再上色一次。

很多時候，失敗就是因此造成。我知道即使順利描繪出一件看似漂亮的作品，也會因為無法讓自己滿意，最後決定將畫作撕毀。所以我都會抱著失敗的覺悟去進行破壞。

（製作途中）

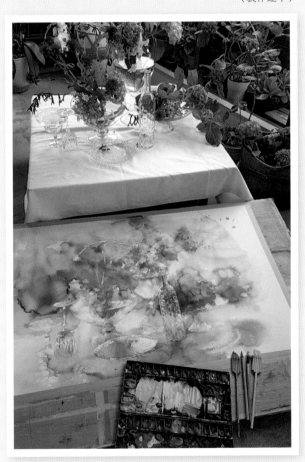

站在遠處，用手掌依序遮蓋住畫的部分，確認畫面的均衡。像這樣在繪製途中拉開距離觀察時，可以發現花朵和容器都像是在發出「我也要！我也要！」的自我主張，導致無法呈現出節奏感。

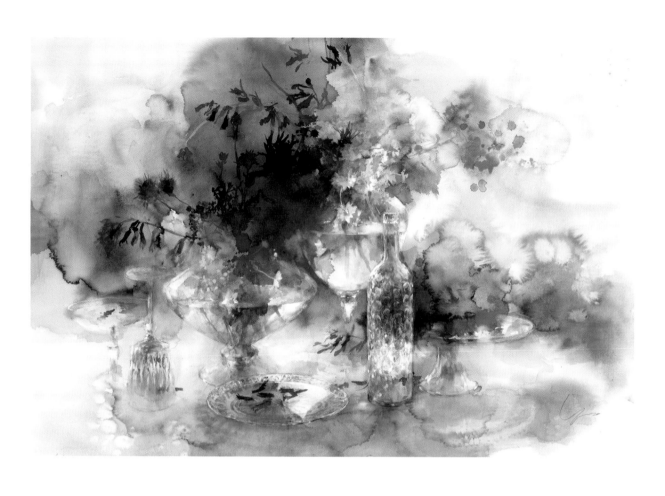

Dancing on the water
55.0×105.0cm

1 | 草圖

2 | 遮蓋保護

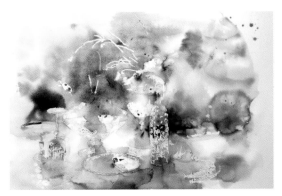

3 | 由背景開始上色

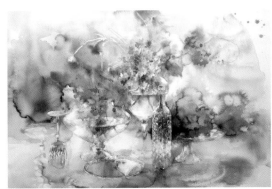

4 | 描寫

5 | 破壞

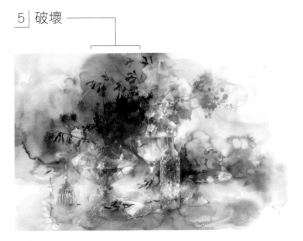

6 | 完成

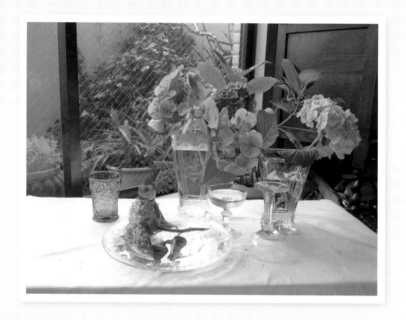

本書的第 8 頁有提到遮蓋保護的範圍應該要控制在最小限度，但在這裡卻有相當大的面積做了遮蓋保護。

這是有理由的。

因為我在上色打底的時候，會使用到大量到讓人感到吃驚的水量。甚至可以說像是「用杯子倒水在水彩紙上」也不為過。

先讓 Arches 水彩紙充分吸飽了水分，然後再讓顏料自由地在紙上擴展、混合。

因此做出遮蓋保護是有必要的。

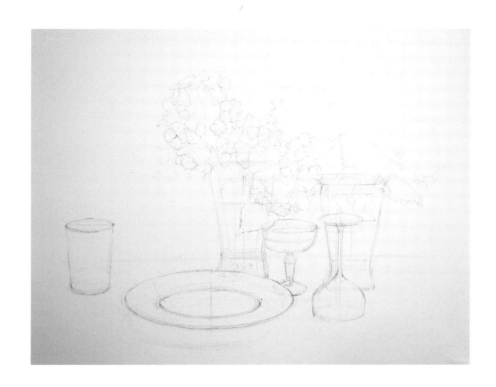

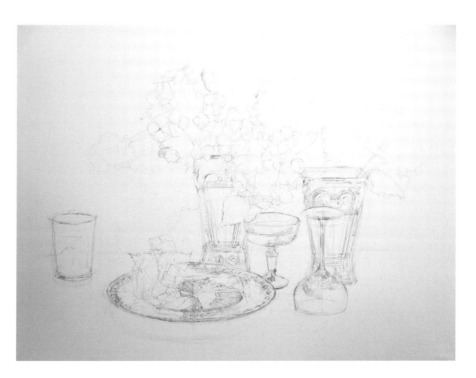

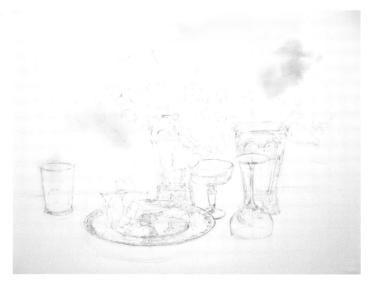

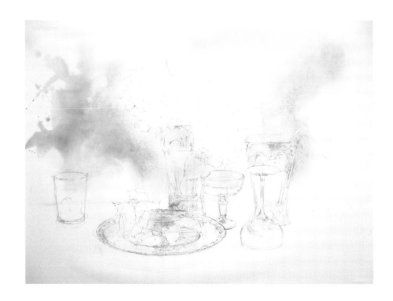

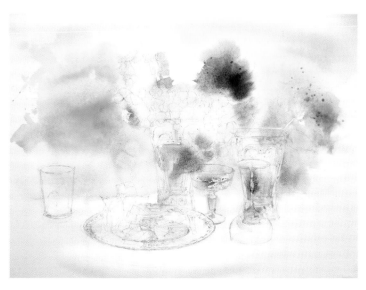

充分上色後，待其乾燥。

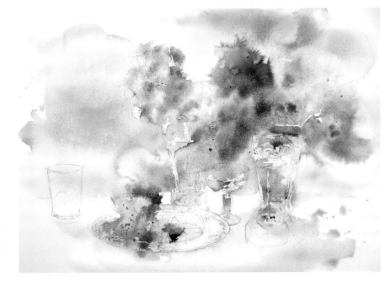

從一開始上色的時候，就要保持
清楚地分辨畫面上的明暗。灰暗
的陰影處要有意識地去使用「鮮
艷且濃」的顏色來上色。

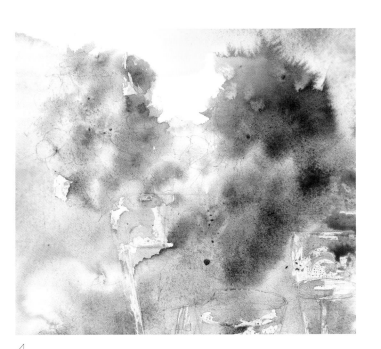

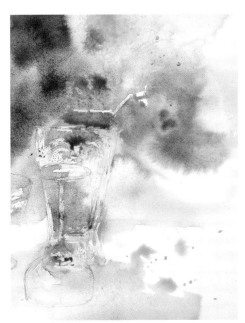

在額繡球花的中心撒鹽，
製造渲染效果。

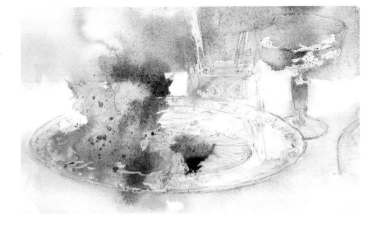

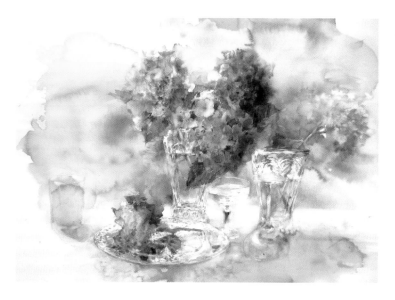

自然乾燥後，開始描繪細部細節。

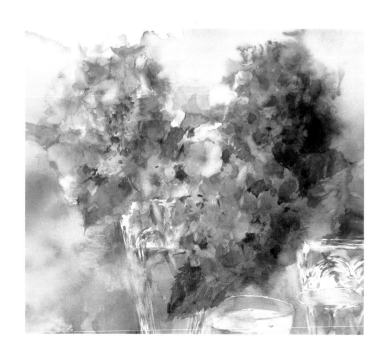

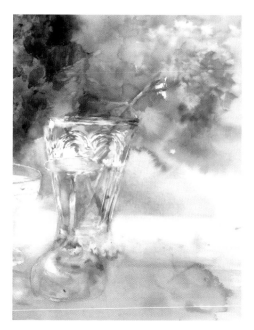

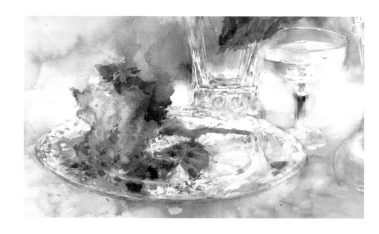

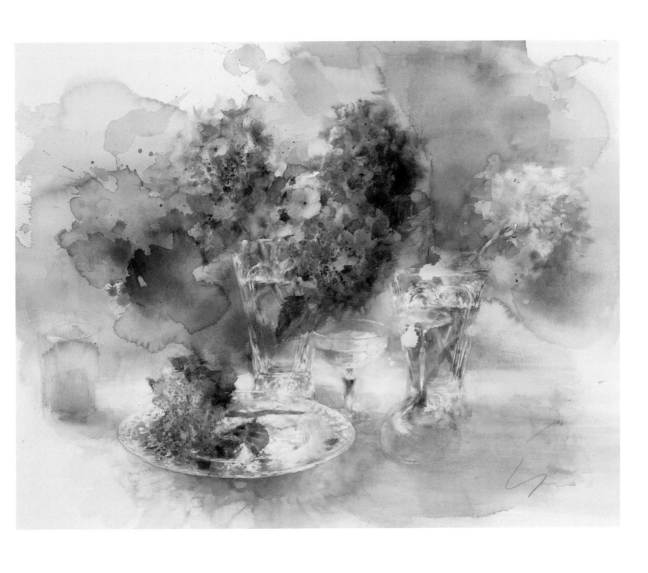

雨過天晴
55.0×72.0cm

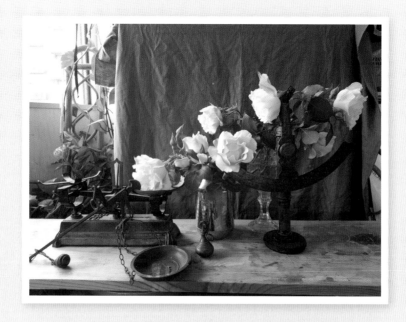

我很喜歡佈置描繪主題的這個步驟。我想這一定是因為小時候我就喜歡把積木當作建築或其他物件組合出城鎮，再把橡實當成是人，在積木城鎮中遊玩的經驗所致。

佈置描繪主題時，一定會先設定故事情節。然後配合故事的內容，挑選出最恰當的物件當作描繪主題。

在畫面中，自己彷彿就像是一名導演，為了要拍出自己創作的劇本，一個個決定要採用什麼角色一樣。

因此在佈置完描繪主題的當下，其實已經完成了畫作的 60%，剩下的 40% 則是要將其描繪出來。即使失敗了也只有那 40%，想要描繪的畫面已經在眼前了，只要不斷地去重複嘗試就好了。

順帶一提，這幅畫的題目是「可測之物 不可測之物」

在這個世界上，有些東西可以量測，有些則否。

愛與悲傷都是無法量測之物。我將這兩者以玫瑰來喻示，放在 3 個量秤與一個鐘盤上，描繪出正在量測的狀態。勉強去量測的話，反而會造成毀壞的結果。

佈置的時候，秤盤是空的。但在草圖描繪的時候，決定將散落的花瓣描繪上去。

1 | 由背景開始描繪

2 | 起筆描繪花朵

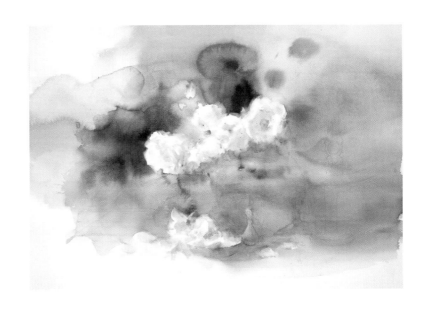

3 | 持續進行描寫

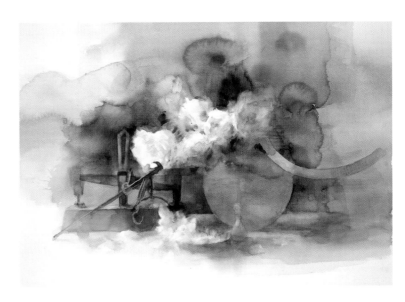

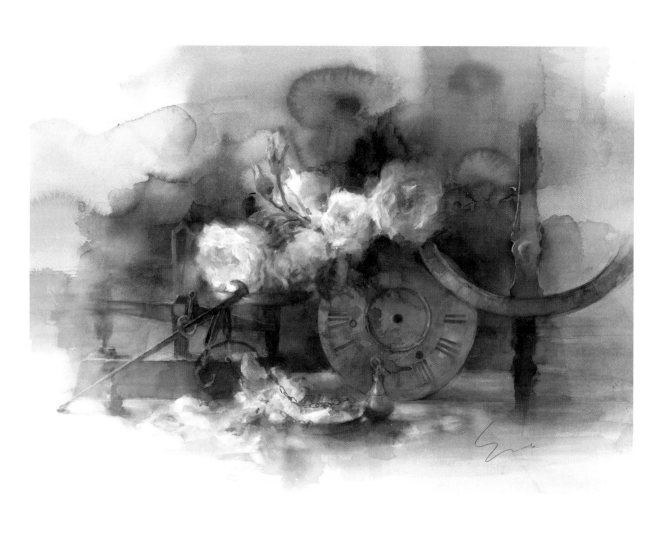

可測之物　不可測之物
55.0×75.0cm

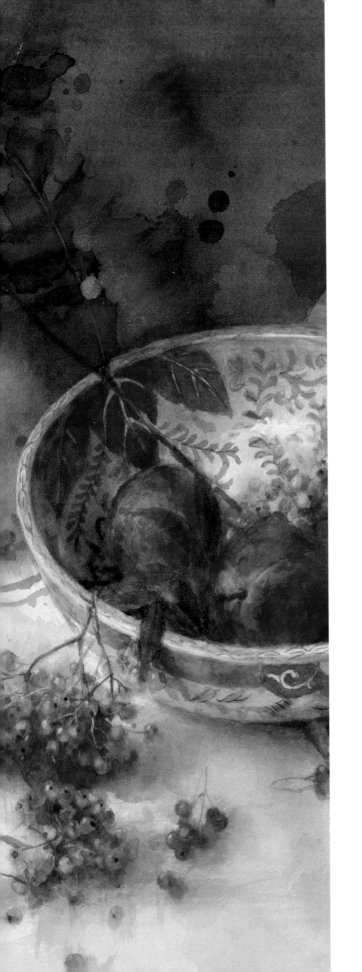

〖2.〗
花與靜物的描繪過程集
描寫

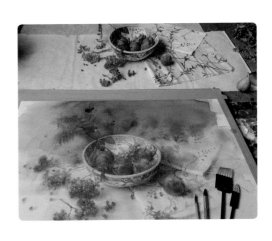

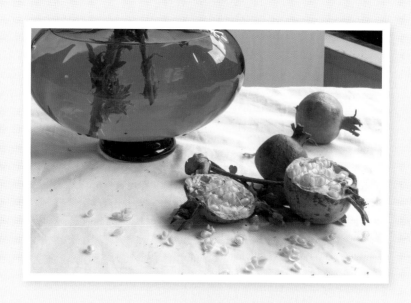

使用遮蓋保護液和棉
花棒。

1 | 草圖、遮蓋保護

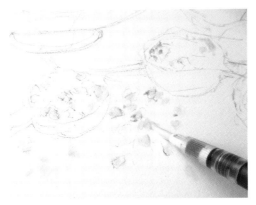

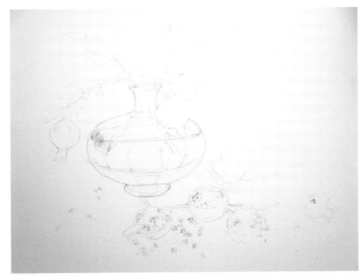

2 | 由背景開始描繪

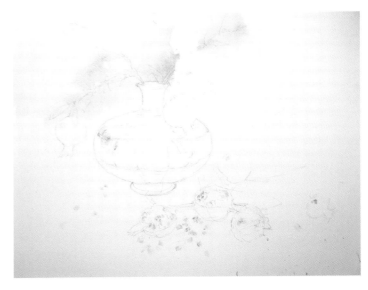

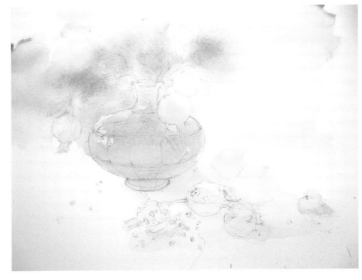

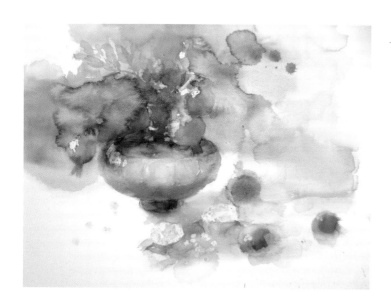

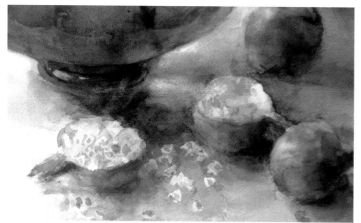

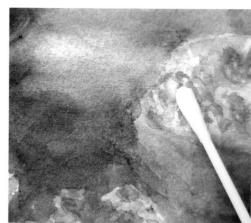

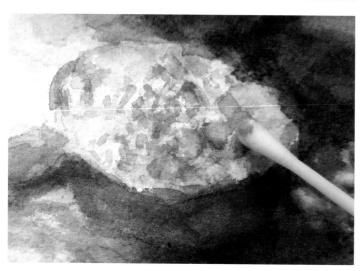

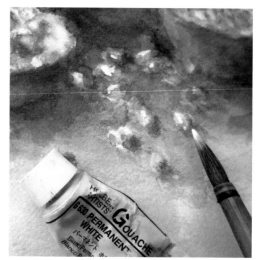

雖然將尚未成熟只帶點顏色的石榴破開讓人感到有些背德感，但真的很美麗。像葡萄這類小顆粒果實的透明質感，要以棉花棒來處理。可以使用棉花棒將還帶有水分的畫面擦去顏色，或是用棉花棒沾取顏料來上色描繪。

乾燥後，以白色不透明水彩來加上亮光。

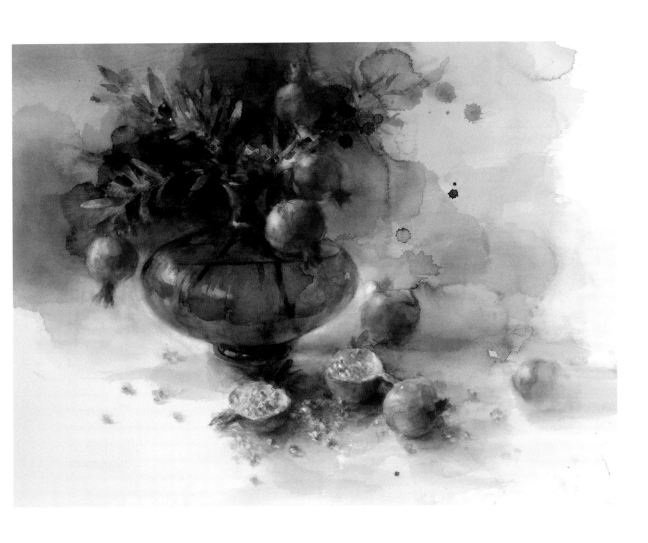

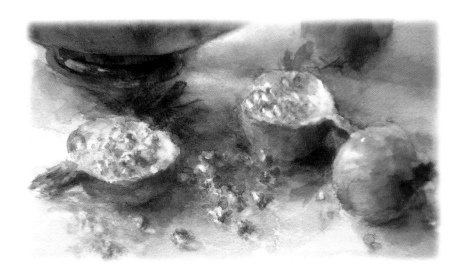

繁如透明種子的數量
55.0×75.0cm

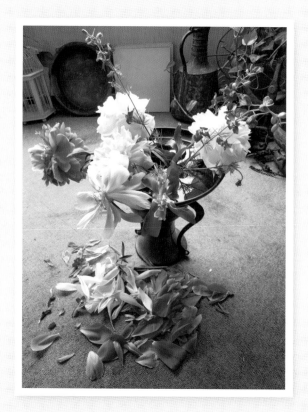

描繪草圖後，進行遮蓋保護

這些芍藥在前一天晚上佈置的時候還是盛開的，沒想到隔天早上就成了這個樣子。我滿懷著「好想早點開始畫」的心情，看到凋零一地的花瓣真的難掩心裡的震驚。不過轉念一想，將這幅景象描繪下來也不錯，於是就打定主意要趕在花瓣還沒有乾燥之前完成描繪。

我幾乎在所有的繪畫，都是由背景開始上色。這麼做有 2 大理由。

其中之一是「要在 2 次元的紙張，描繪出 3 次元的立體深度，自然要由畫面深處朝向前方來描繪」這樣的考量。這與描繪風景畫時順序相同，先由遠景的天空開始描繪，再接著描繪中景的天空、山脈，最後才是描繪近景林木。另一個理由，背景是用來「表現自己心情的自由空間」。像是大膽地將描繪主題整個置於紅色的空氣中吧！今天想要靜靜地描繪，所以背景用灰色好了。諸如此類，依當天的心情來做決定。

偶爾在開始的時候，還沒有浮現具體的意象，但在描繪的過程中也會以「這個顏色怎麼樣呢？」的心情來試著上色。

總之絕對不會有在全白的水彩紙上整個描繪完成後，再加上深濃色彩背景的情形。如此很容易會產生「明明是在亮光之中描繪，看起來卻顯得灰暗」這樣，描繪主題像是另外剪下來貼上的印象。

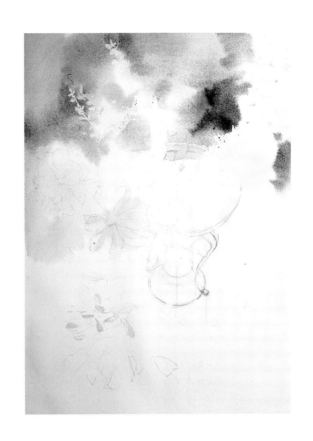

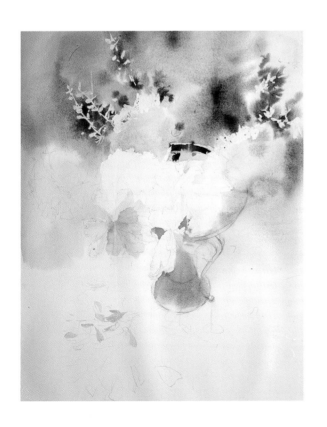

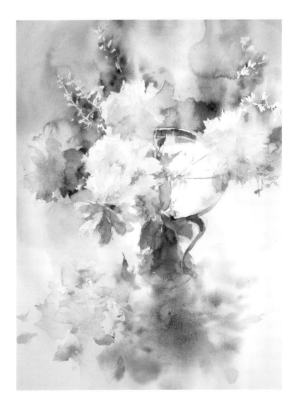

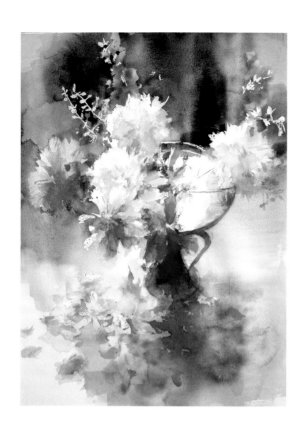

我經常會使用到連筆。

描繪細小枝莖的時候，使用細筆雖然很好，但我會刻意使用五連筆來描繪。因為所有部分都正確描繪出細節的話，很容易看起來就會像是解說圖鑑一樣。

作品中心部分的細節描繪

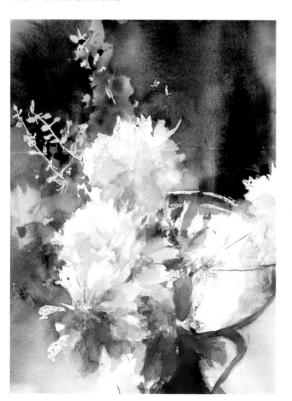

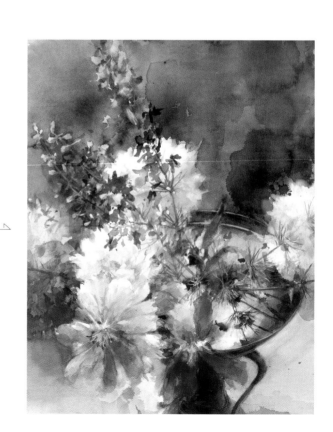

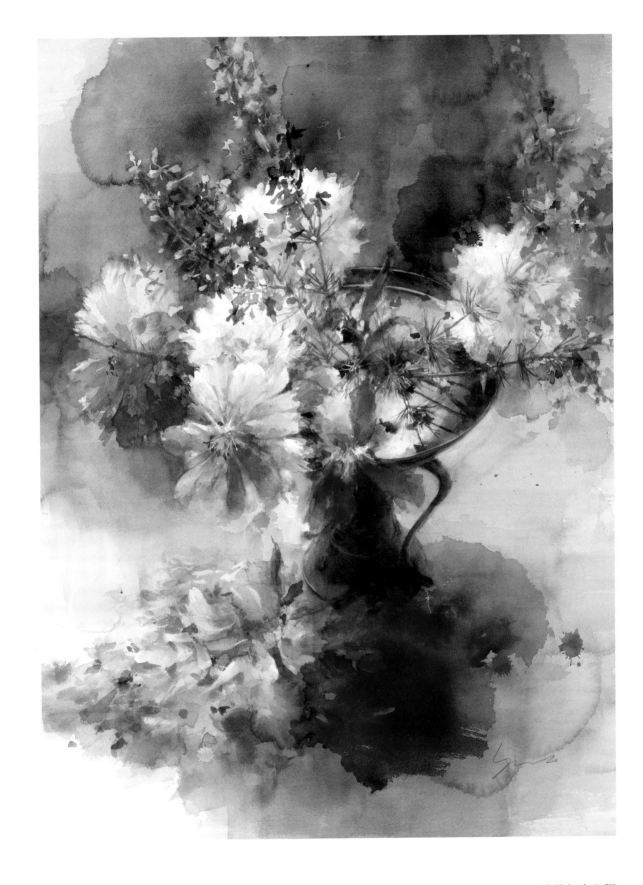

重疊起來入眠
75.0×55.0cm

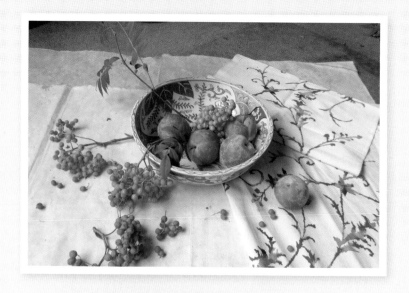

將表面覆著果粉的紅李、紅色的容器與布料花紋組合佈置起來描繪。
我起筆描繪時一定是先使用連筆。

連筆是將數支畫筆並排固定在一起的畫筆。與
毛刷不同之處在於，連筆是將一支支畫筆並
排，所以筆毛韌性較佳，筆尖不會變得歪斜或
岔開，而且也比較容易吸附水分及顏料。可以
用於大面積的上色，也可以使用於細部的描
寫。（照片左起為 7 連筆、5 連筆、3 連筆）

遮蓋保護的面積控制在最小限度。

描繪橢圓時，總是要確保描繪成正橢圓形（左右對稱、上下對稱）。小尺寸的橢圓形一旦形狀跑掉，很容易發現。但描繪大尺寸的鉢盆時就不好察覺尺寸不對，因此要拍成照片放在畫面上進行確認。

葉脈明顯的葉片，一開始先畫出中心的葉脈，比較容易描繪出葉片的朝向以及角度。然後沿著葉脈，在左右兩側描繪出葉片的隆起形狀。

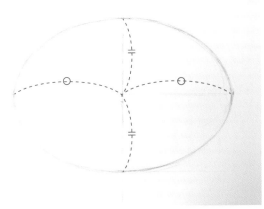

以想要將缽盆放置於這個顏色空間的心情，
由畫面深處開始進行描繪。

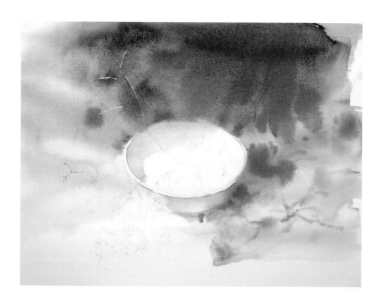

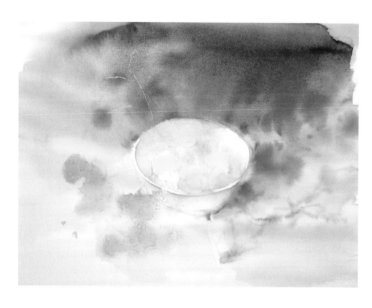

我在描繪水果的時候，一定是以「這個水果尚
未成熟」的顏色來上色，或者是描繪中間的果
肉顏色。基本上都是黃色或是黃綠色。

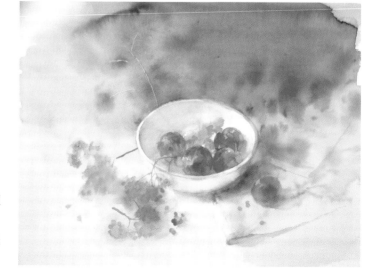

當顏料開始乾燥的時候，加上紅色調的顏
色，可以呈現出水果特有的酸甜感覺。
想要表現果實成熟後的顏色，將稍微早先
的狀態也描繪出來，是很重要的事情。

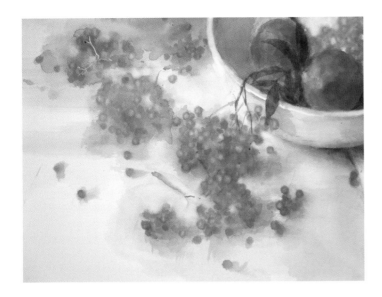

比起實際的水果，將果實描繪成溢出容
器更多的印象。

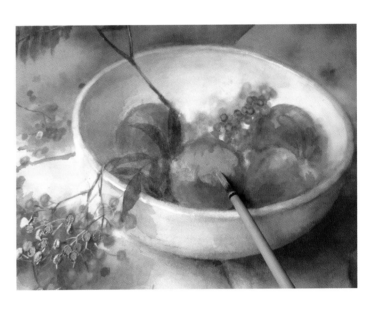

以白色透明顏料及群青的混色來上色。

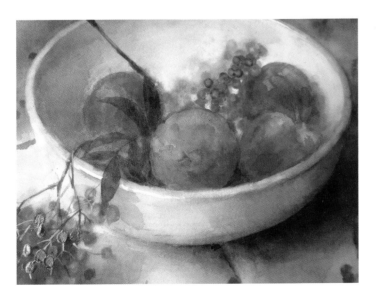

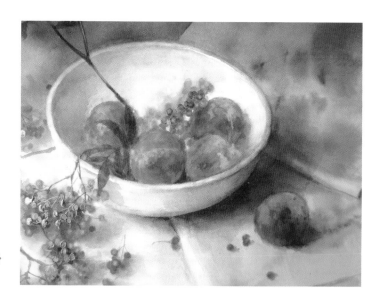

趁著還沒有乾燥，用手指擦拭稍微附著有果粉
的部分，呈現出自然的感覺。

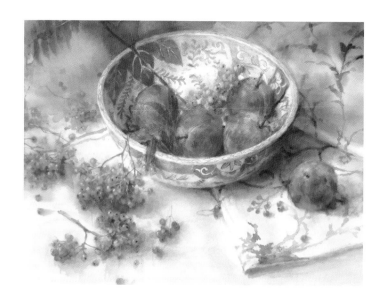

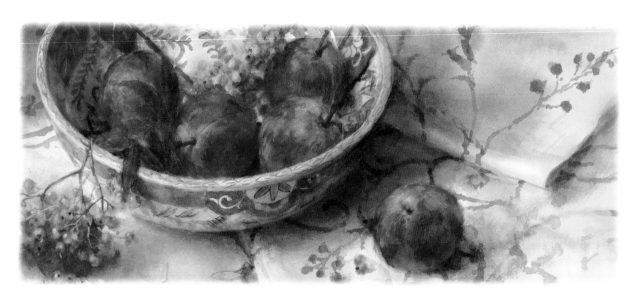

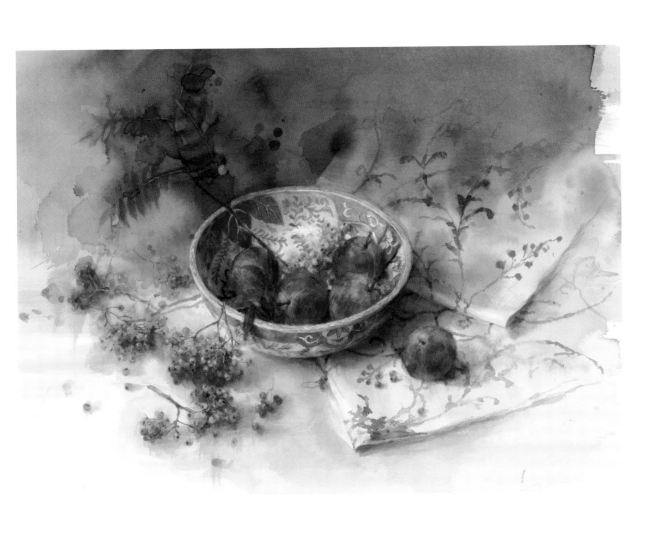

紅色果實，禽鳥與吾皆食
52.0×70.0cm

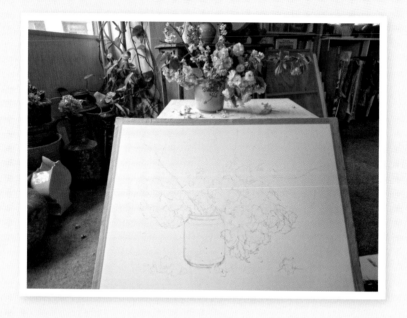

在一個風強的夜晚，我得到了 3 種櫻花的落枝。

水罐上也有櫻花模樣，所以合計是 4 種。

彷彿就像是在欣賞著櫻花園中的饗宴一般。

在這幅畫作完成之前重新審視主題的佈置，發現與櫻花相較之下，背景的顏色更是讓人眼花撩亂。

當初我整個人投入在描繪作業當中，一點都沒有察覺到這個狀況。像這樣再次觀察時，心情卻有了不同的變化，讓我覺得很有意思。

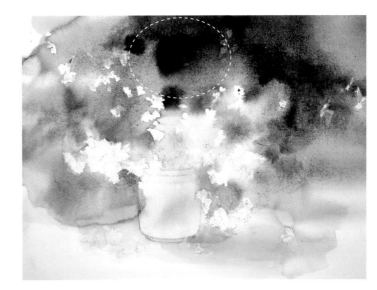

即使已經將背景上色得這麼
濃，乾燥後還是會變淡。

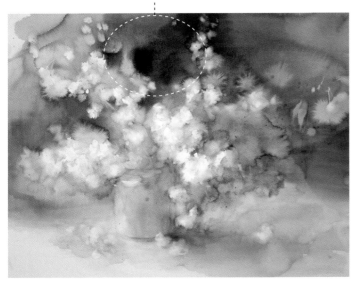

2 | 清除遮蓋保護液，進行描寫

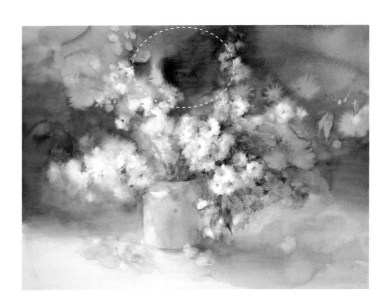

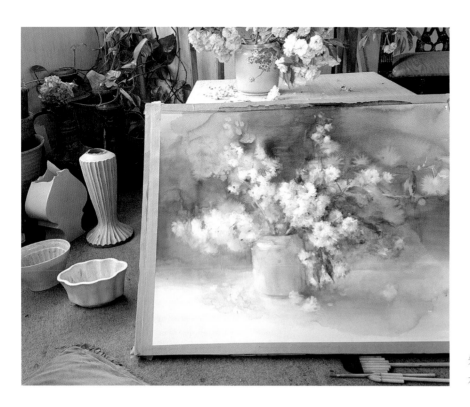

先由形狀有變化的物件開始描繪。
水罐中的櫻花留到最後再處理。

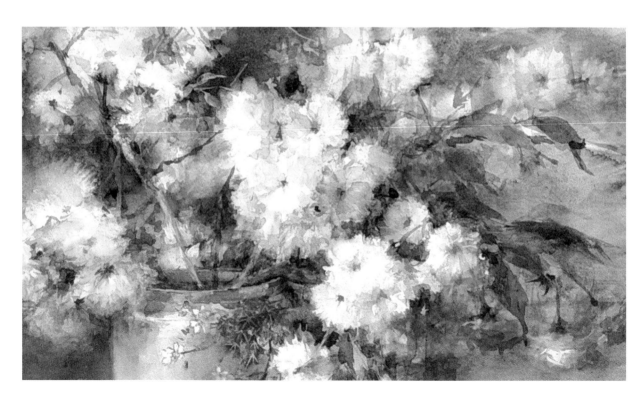

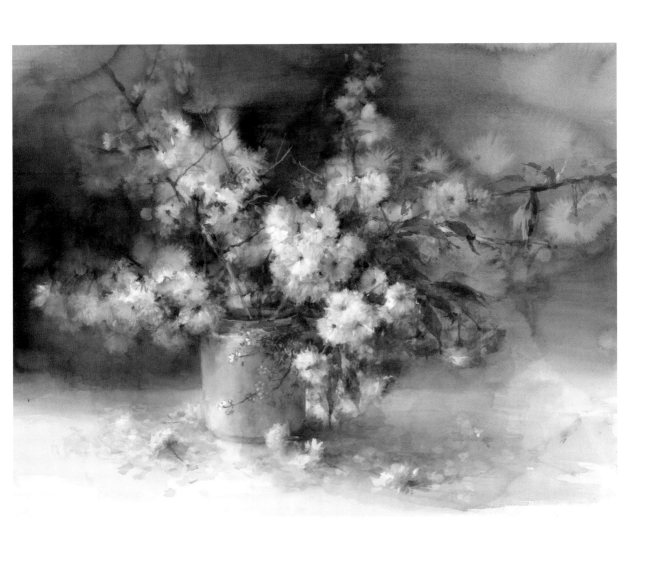

那是個八重櫻受到強風吹襲而隨之狂舞的夜晚。
我感覺似乎見到了櫻花的本性。

<div style="text-align:right">

櫻之園
55.0×77.0cm

</div>

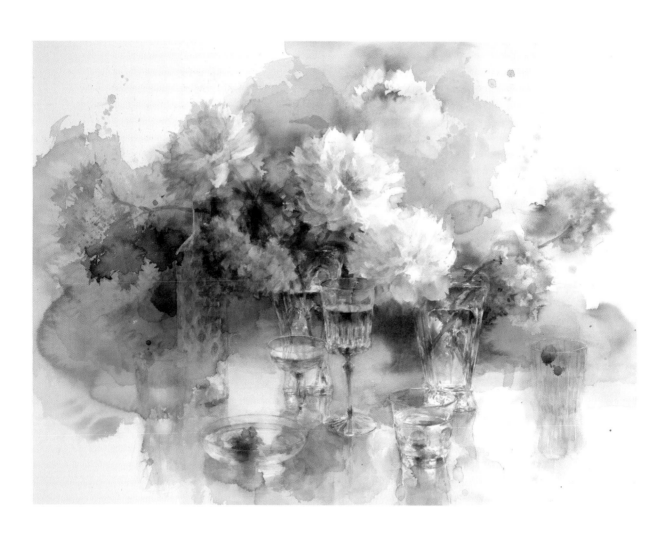

夾著書籤的一天
65.0×80.0cm

果然最後還是禁不住在最在意的地方塗上了更多
的顏料。不過這麼做之後整個平靜了下來。

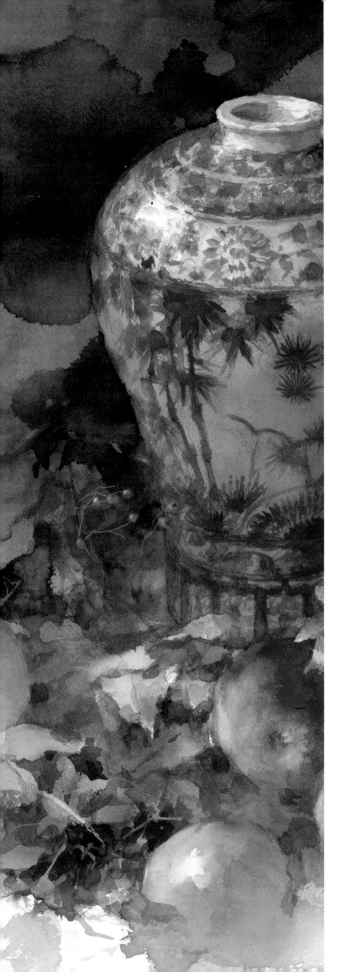

〘 3. 〙

靜物作品

母與子
104.0×86.0cm
一位母親正溫柔的抱著孩子的情景。

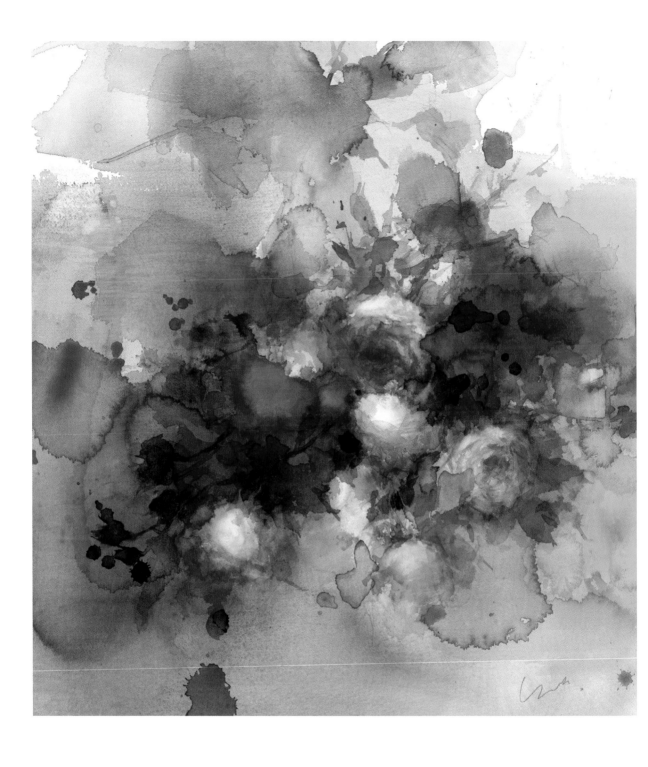

祝福
43.0×40.0cm

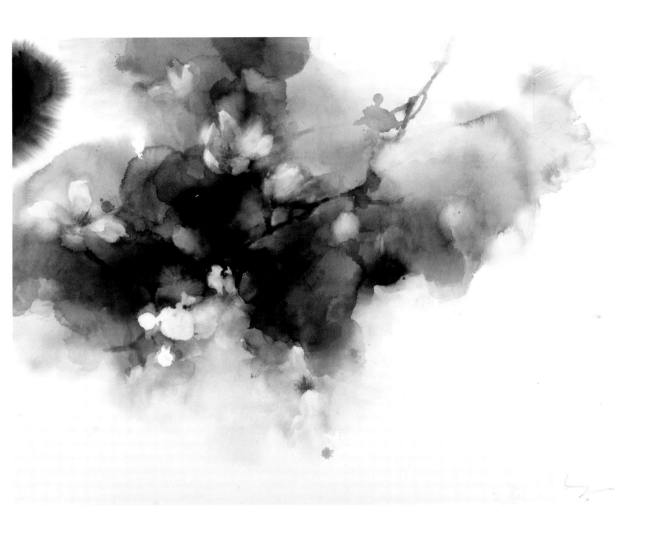

望向春之鏡
50.0×70.0cm

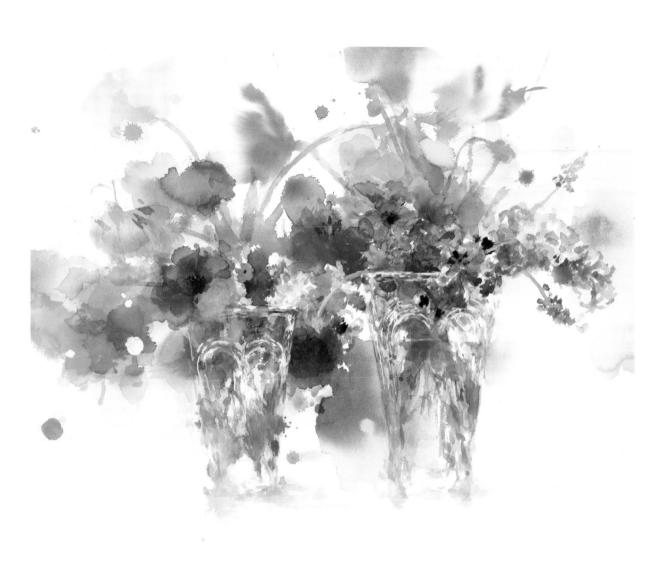

Spring
45.0×60.0cm

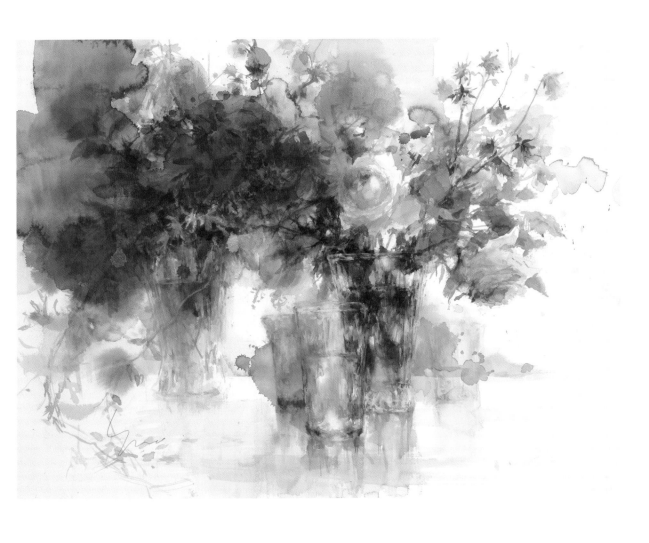

Chanson du mois de mai　時值五月
50.0×66.0cm

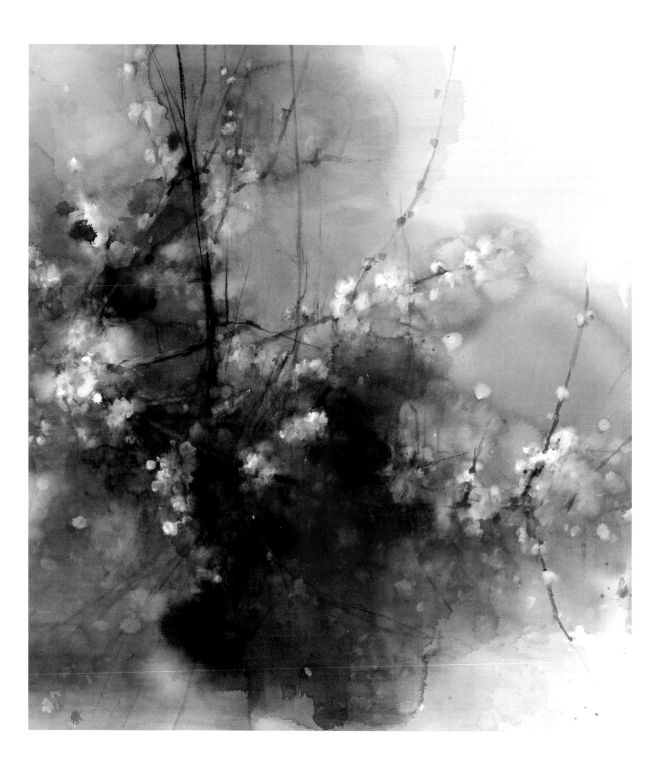

梅
80.0×90.0cm

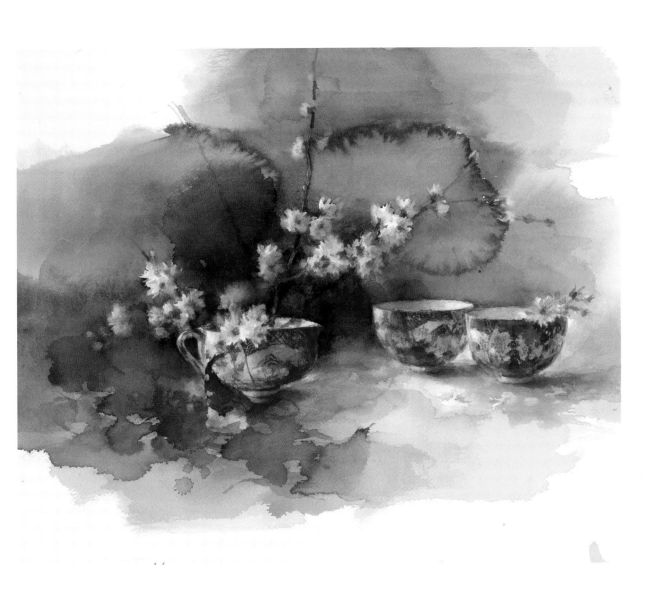

綻放於冬季
40.0×60.0cm

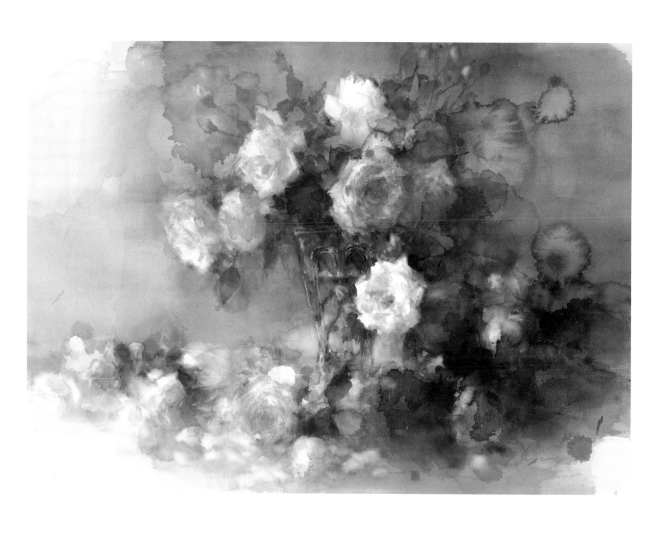

歡喜與憂鬱
50.0×82.0cm

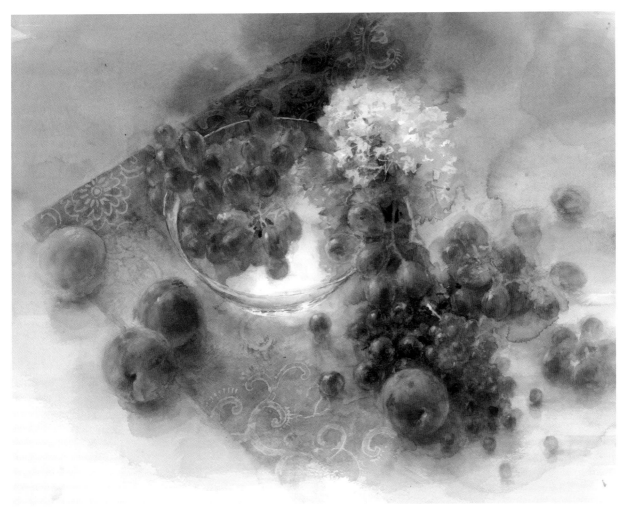

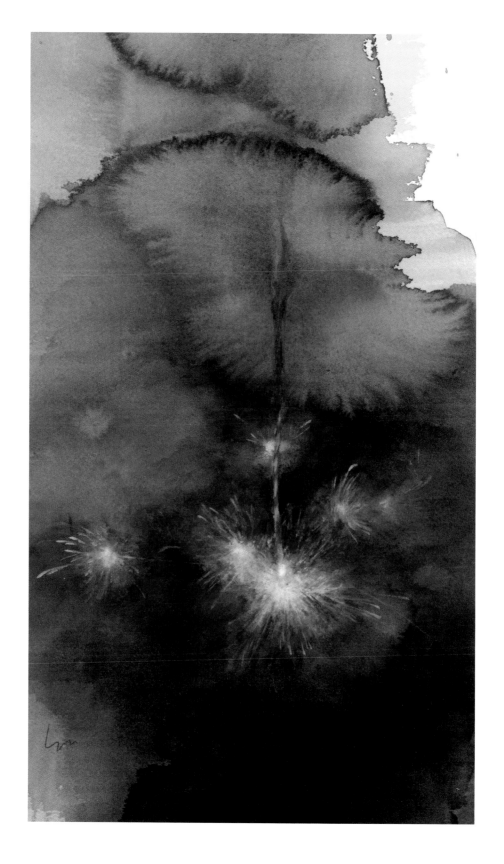

線香花火

（左）36.0×21.0cm
（中）37.0×18.0cm
（右）37.0×19.0cm

線香花火因為燃放過程的火花外形而會有花蕾、牡丹、松葉、四散菊瓣等不同的名稱變化。

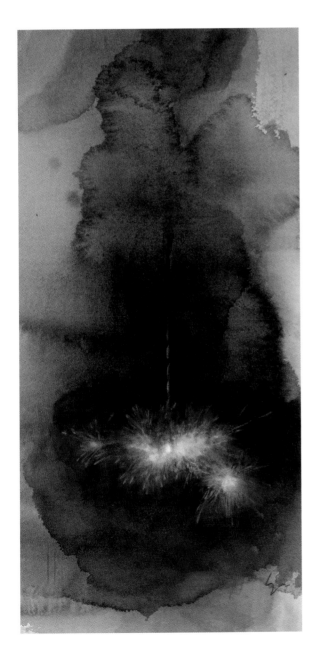

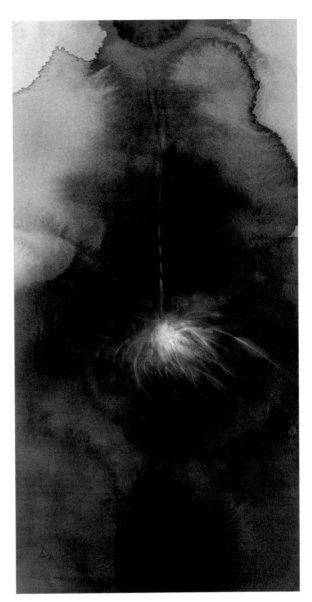

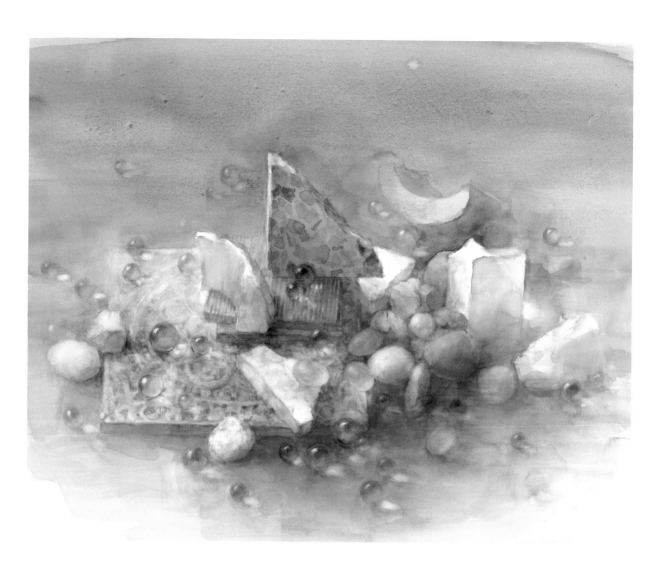

不為人知的島嶼
48.0×65.0cm

有時候我也會將以前描繪過的畫作拿出來再次調整。重新將玻璃珠收集起來再撒開。這次成了我滿意的畫面。

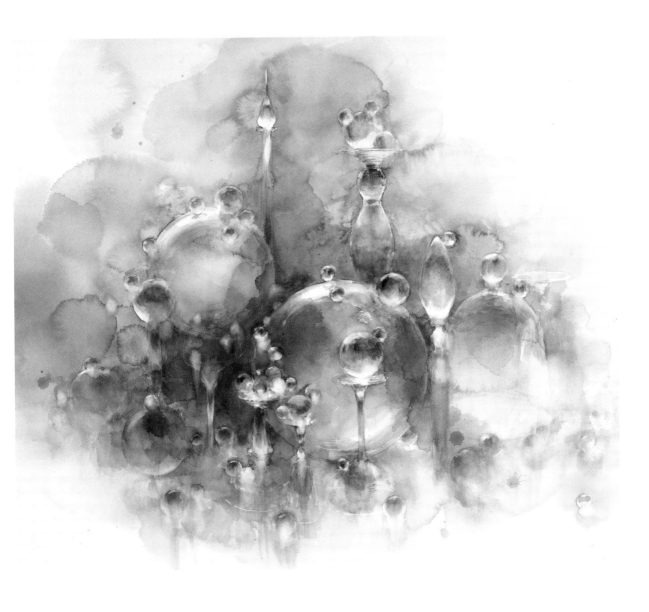

佈置這個描繪主題的過程讓我感到很開心。
如果沒有要描繪的話，我可以玩上一天。

The Shape of Water
55.0×70.0cm

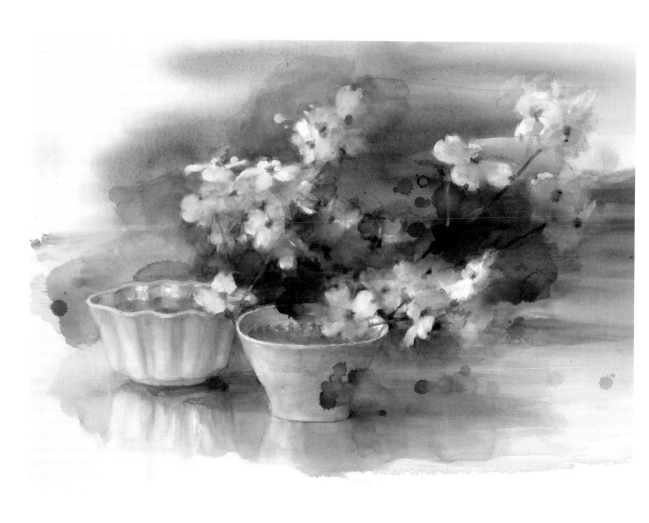

划船出航於春之海
45.0×62.0cm

朋友送我一個英國的果凍模具古董。

外形十分優美，讓我猶豫不知道放入什麼才好。

放入白色的大花四照花（花水木）之後，看起來就像是漫遊在春之海的
2隻輕舟般的感覺。

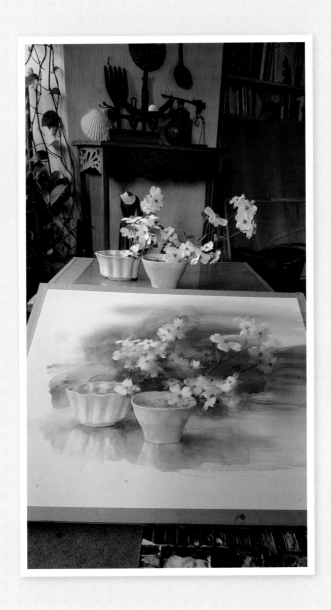

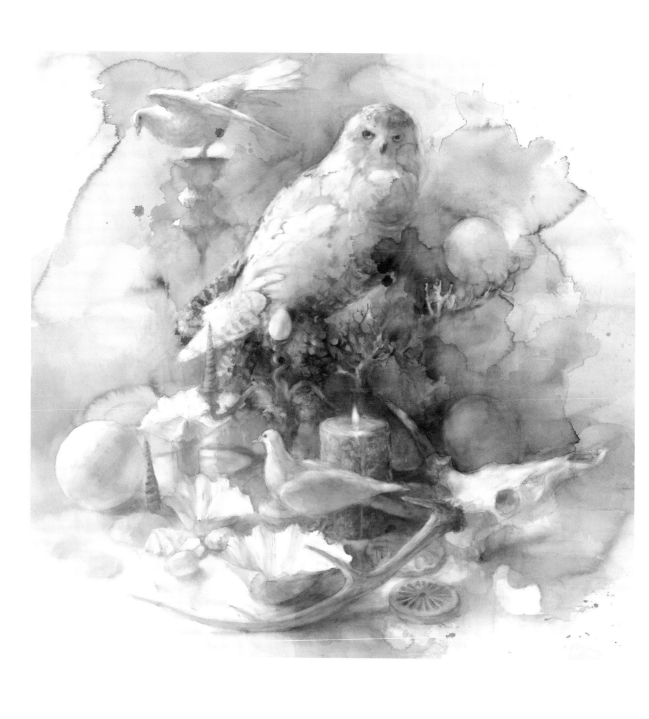

窺看海之鑰匙孔
100.0×100.0cm

一開始本來想要將海洋及森林的主題描繪各半，結果在將珊瑚
塗上紅色時，不知不覺愈畫愈多，結果竟然成長到這個程度。
有時在描繪的過程中，會發生連自己都意想不到的狀況。

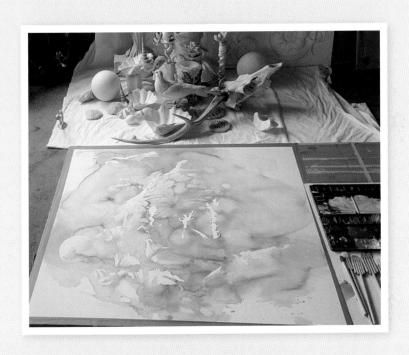

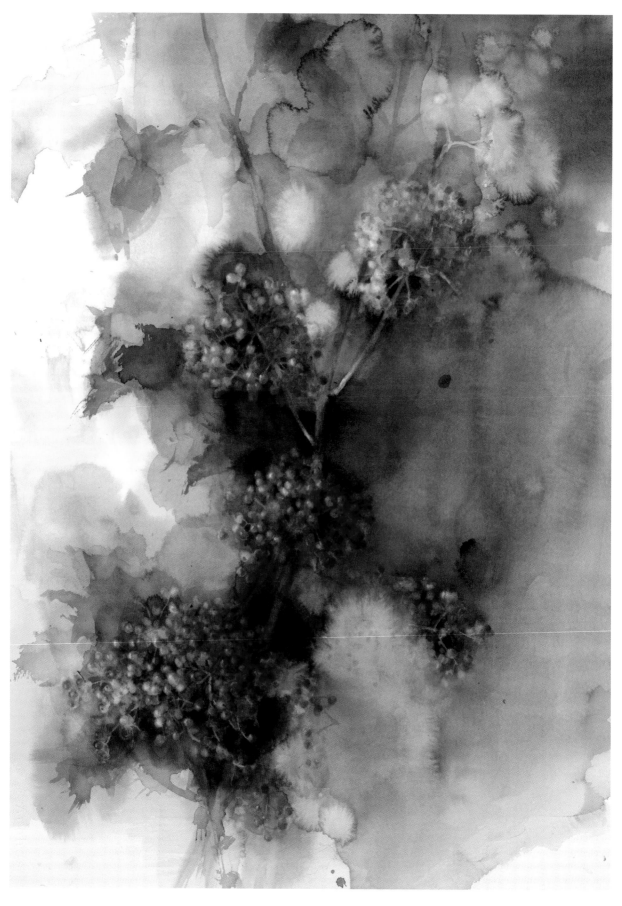

白天的花火
75.0×52.0cm
綻放於夏末天際的紅色果實。

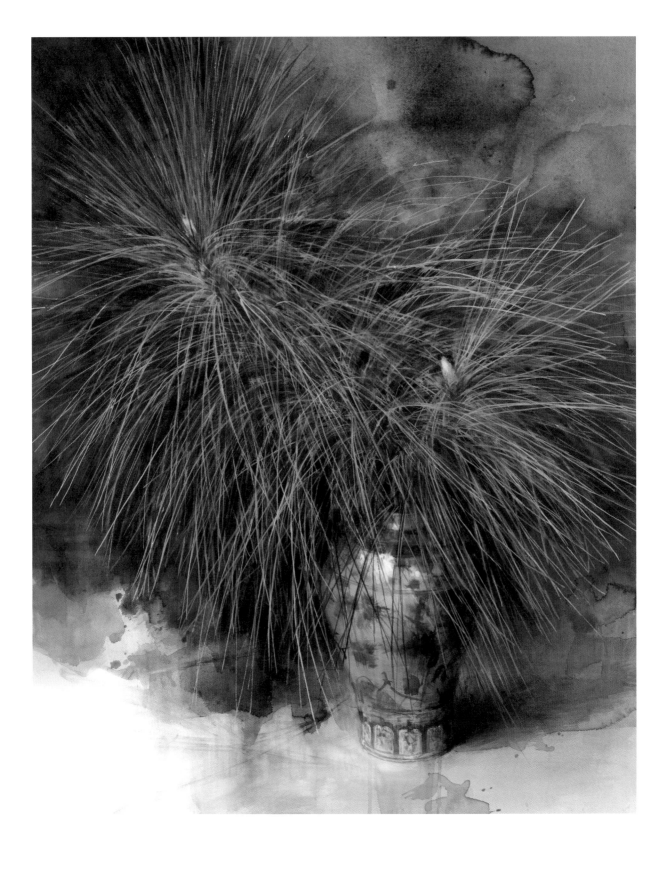

大王松
82.0×66.0cm

在家描繪自庭院切下的松葉，是我這幾年度過正月新年的方式。

曼珠沙華
60.0×80.0cm

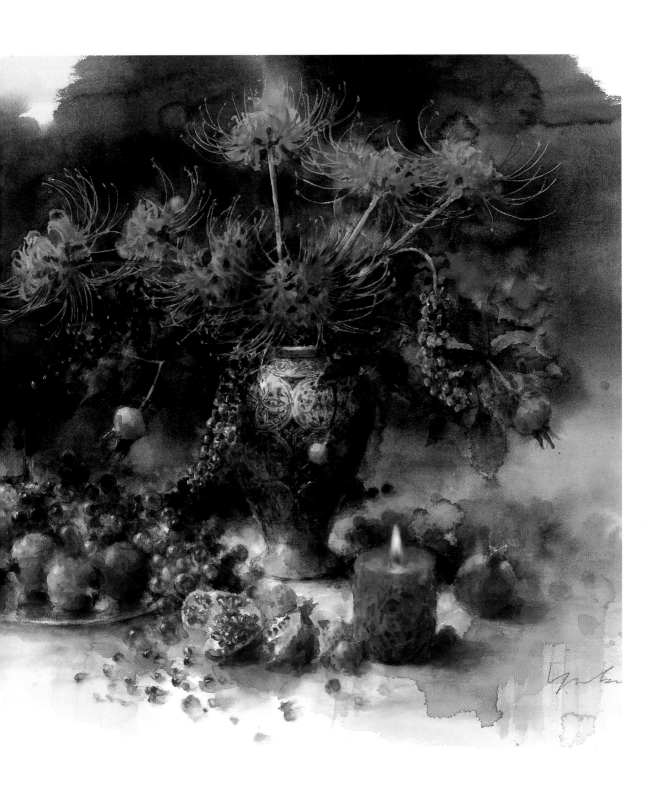

獨自一人一直描繪著眼前如同紅色巨大蜘蛛的花朵，明明是自己佈
置的主題，卻不由得有些害怕了起來。

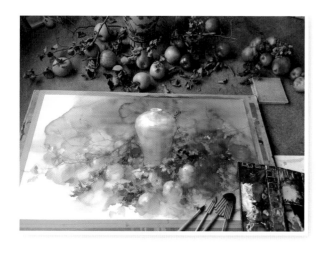

在夢中的深淵
65.0×110.0cm

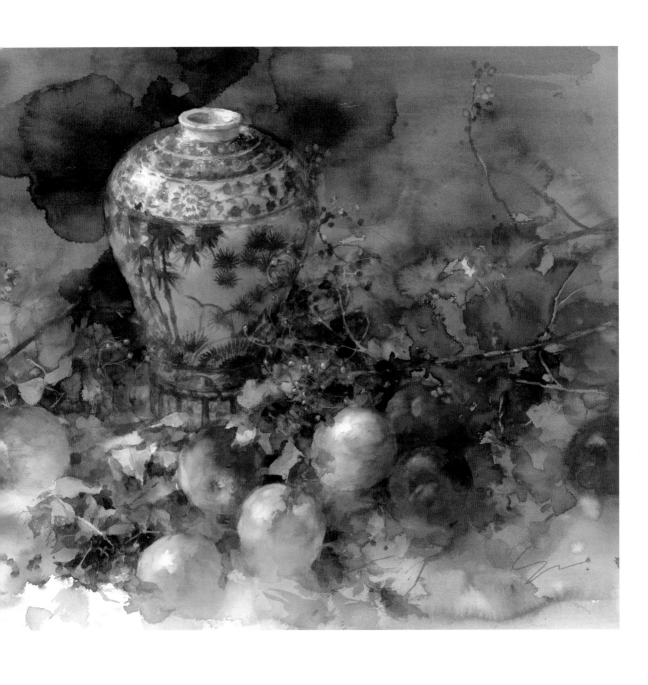

今年也受到颱風的侵襲，許多蘋果落了滿地。

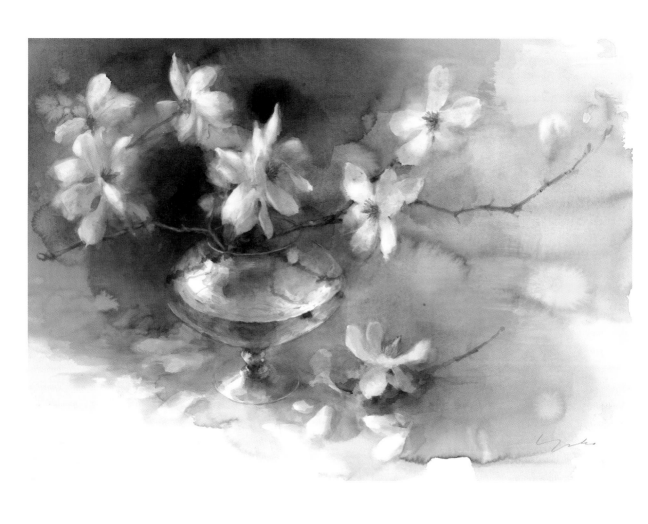

反覆聲響的彼方
55.0×75.0cm

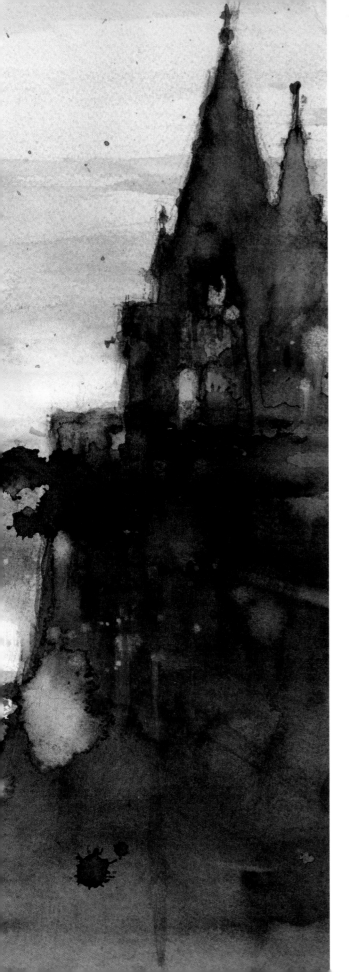

〚 *4.* 〛

風景的描繪過程集與作品

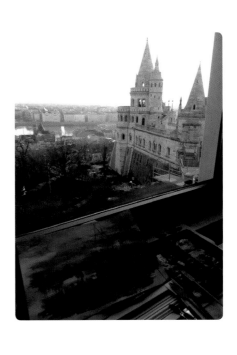

描繪建築物

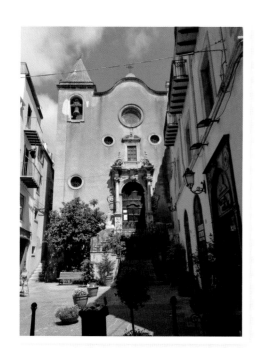

消失點

假如自己的眼睛會發出光線的話，那麼一直往前直到碰觸到建築物的位置，就是「自己的視線高度」，也就是消失點。首先要決定出地面的位置，然後決定好建築物的寬幅後，將消失點標示出來。

2 建築物的高度及寬幅

因為眼睛的高度恰好落在階梯上方的關係，所以可用「建築物的尺寸是階梯的幾倍？」來進行量測。

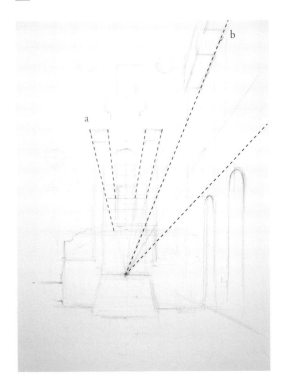

a　立體深度的線條會朝向消失點集中。

b　右側的建築物先要由消失點向外拉出一道長線
　　條，再以此決定傾斜的角度。

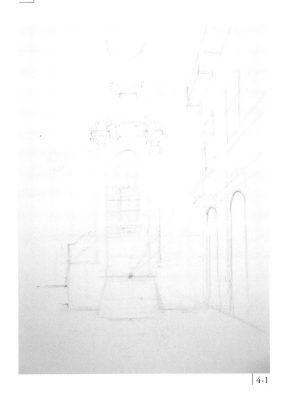

4-1

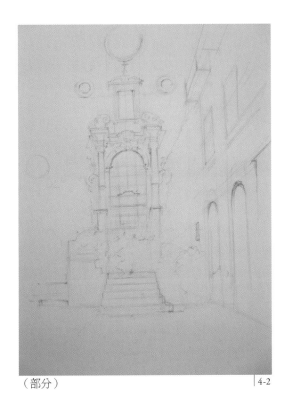

（部分）　　4-2

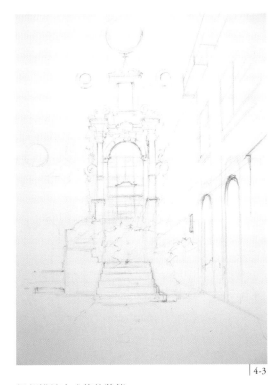

4-3

細部描繪完成後的狀態。

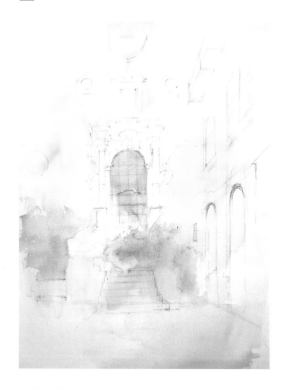

遮蓋保護處理完後，為牆壁、門、草上色。

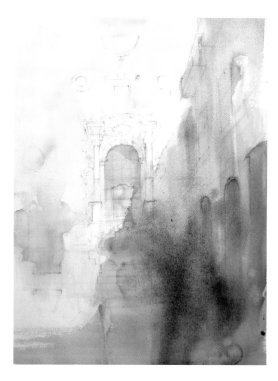

果斷地上陰影顏色。為了要呈現出進入迥異於日常的濕氣、陰影處，氣溫驟然下降的感覺，使用寒色系來上色強調。

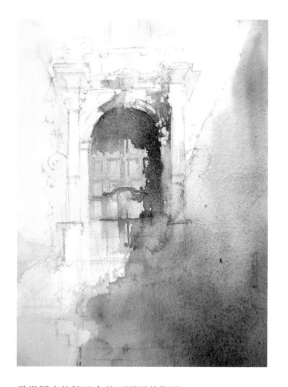

具備厚度的牆壁會落下深深的影子。

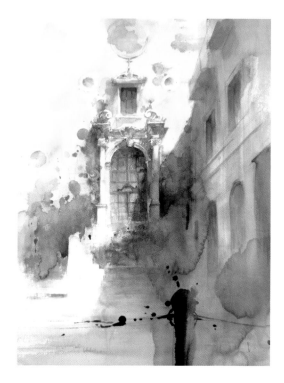

為了要表現出自己與建築物之間的距離，在地上描繪了一根椿柱。

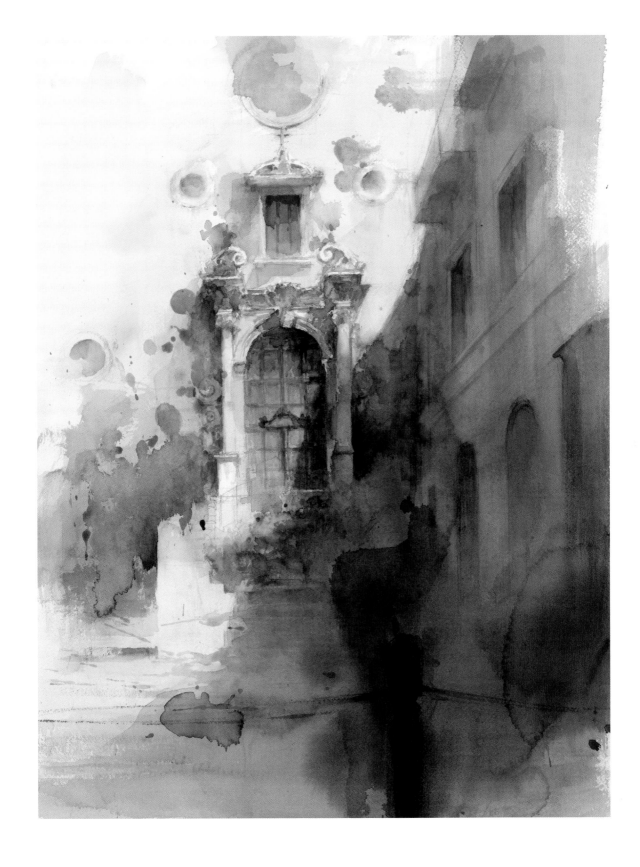

Sicily
42.0×30.0cm

在風景中的「破壞」

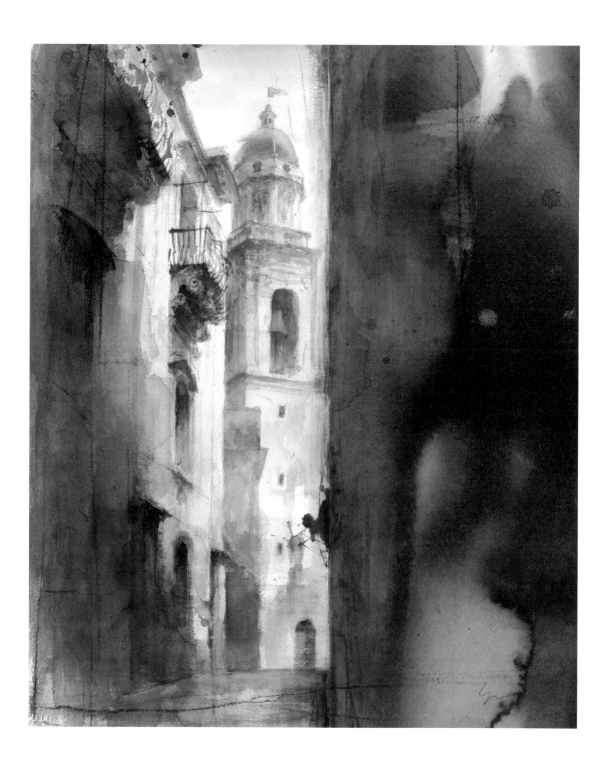

雨過天晴
53.0×44.0cm

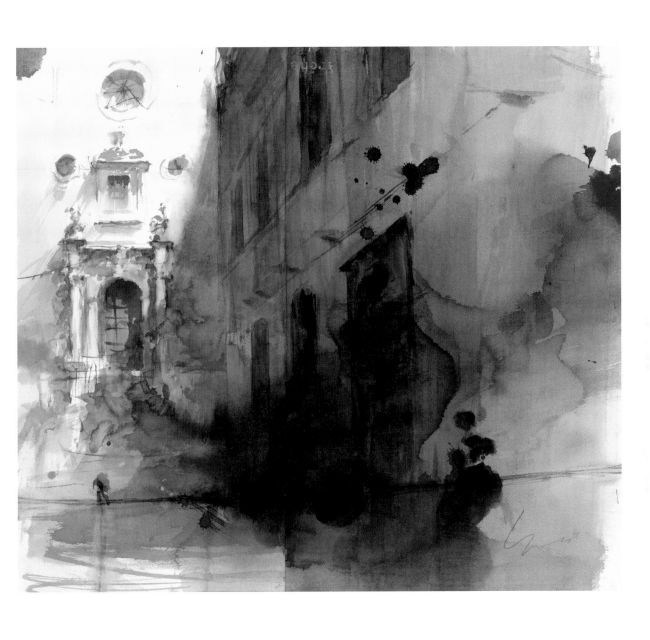

相約見面的教會
55.0×61.0cm

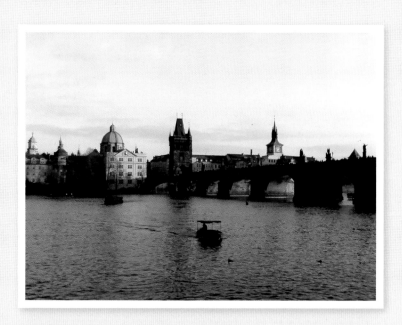

捷克首都布拉格市內，跨越伏爾塔瓦河的查理大橋。

「石頭滾動在伏爾塔瓦河底，三
位皇帝長眠於布拉格…」描述歷
史盛衰榮枯的詩歌如此唱道。趁
著以這首詩歌的印象完成上色打
底等待乾燥的時間，我一邊描繪
著其他風景的素描。

1 上色打底

實際上從拍好左側的照片，
到開始描繪已經過了一段時
間，夕陽進一步西沉，將河
面逐漸地染紅，因此使用橙
色來打底，並待其乾燥。

完成打底

2 草圖

為了要充分活用打底的橙
色，因此將大橋放置於相當
偏上方的位置。

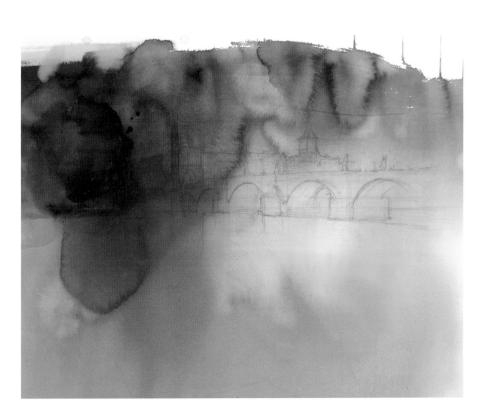

3 | 上色：描繪外形輪廓

由打底的顏色，延伸發展出
大橋和建築物的顏色。

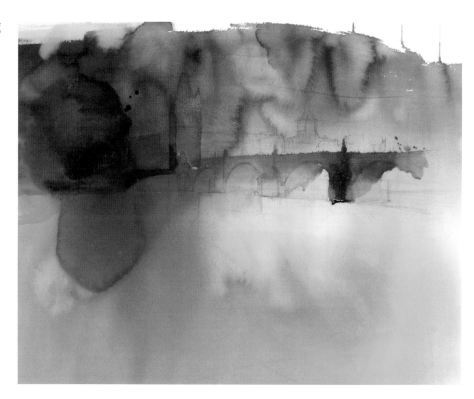

4 | 描寫

描繪位於後方的建築物。

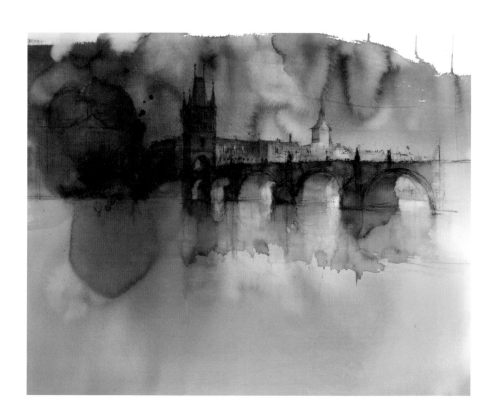

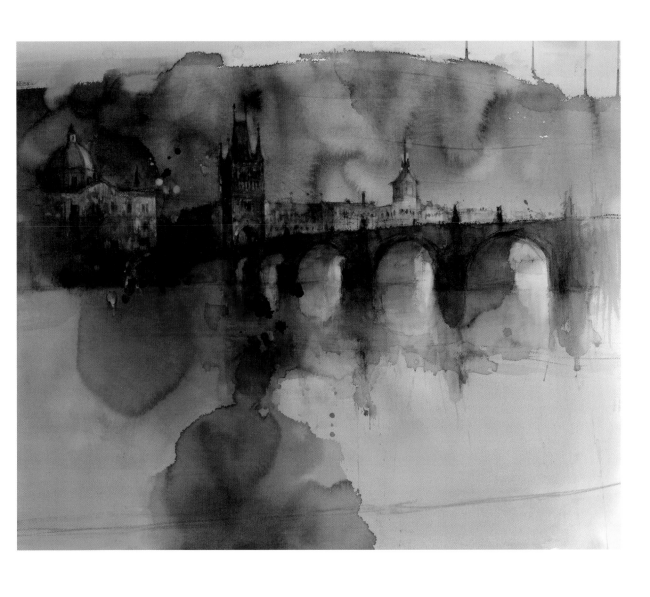

使用金泥來上色後方的建築物。

在不破壞實際風景的明暗情形下，用色可以依照自
己的世界觀去上色。到最後將畫面上色成河水像是
悄悄漫延到自己腳邊一般，布滿整個畫面。

Prague（布拉格）
50.0×61.0cm

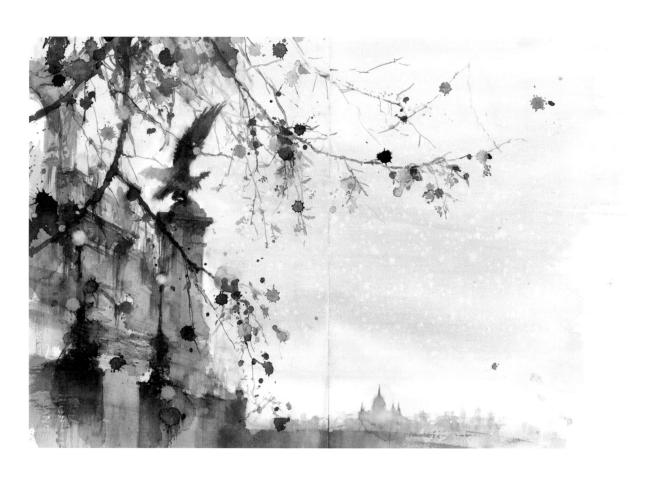

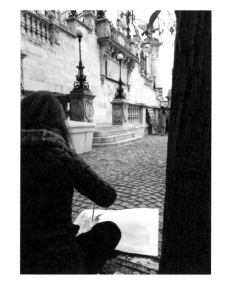

雪　Budapest

25.0×40.0cm

讓雪降到畫面中，感覺很不錯。

丈夫一邊品嚐著熱紅酒，一邊幫我拍了這張照片。

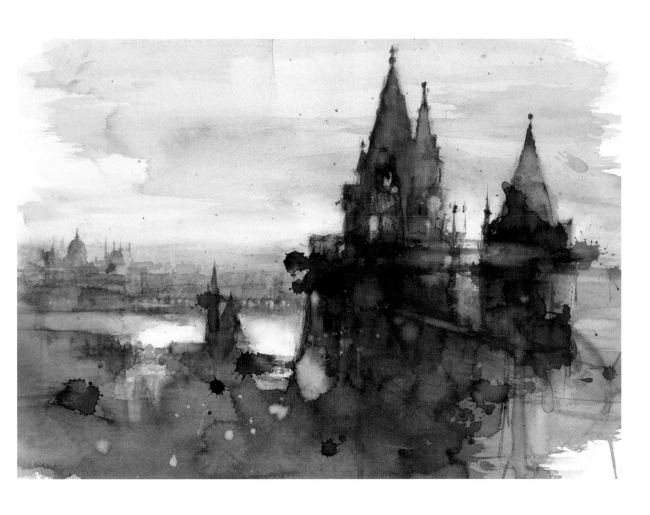

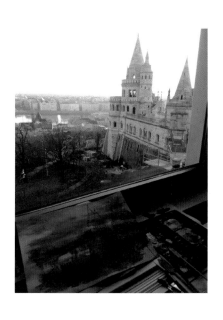

拂曉　Budapest
22.0×38.0cm
由旅館房間的窗戶眺望「漁人堡」

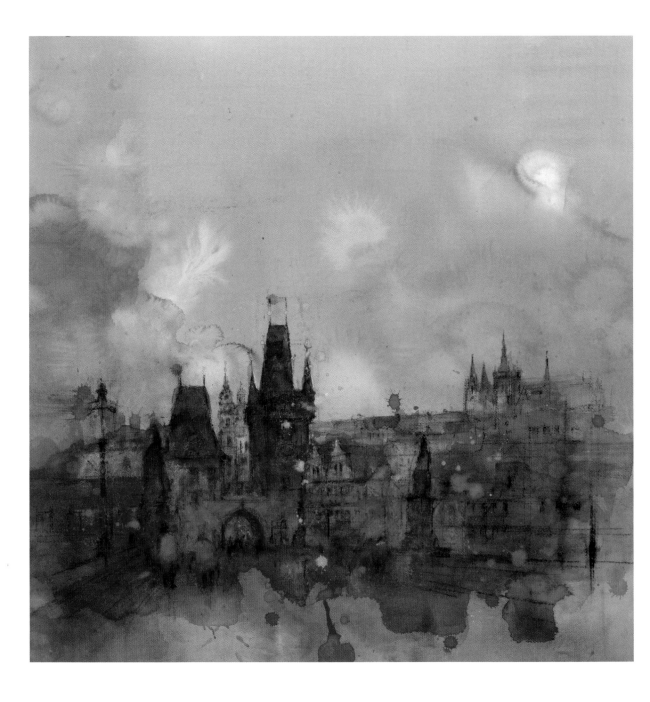

Prague
80.0 × 80.0cm

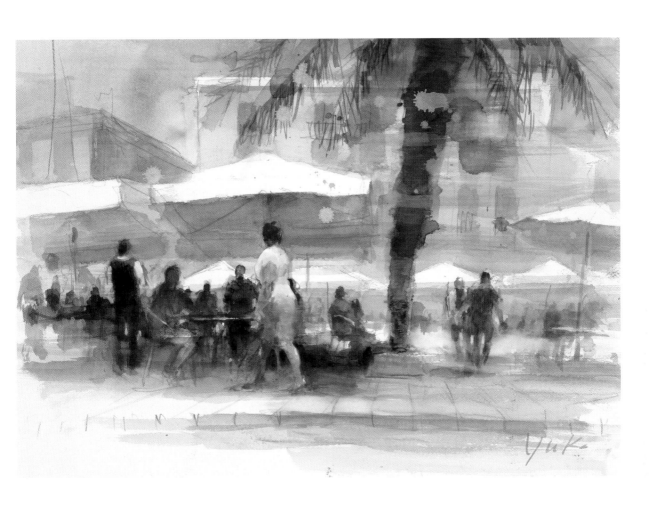

Cefalu in Sicily
25.0×40.0cm

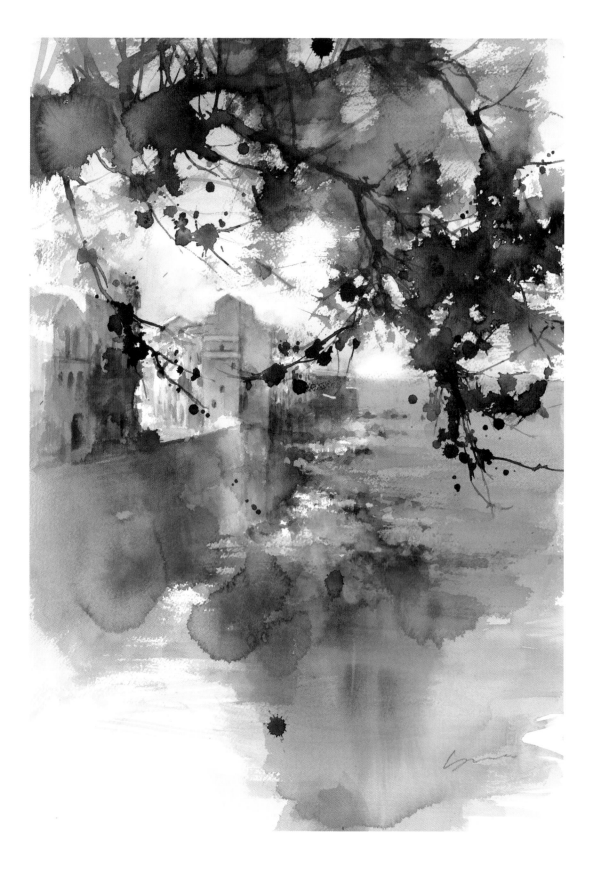

聽風的聲音（Sicily）
40.0×25.0cm

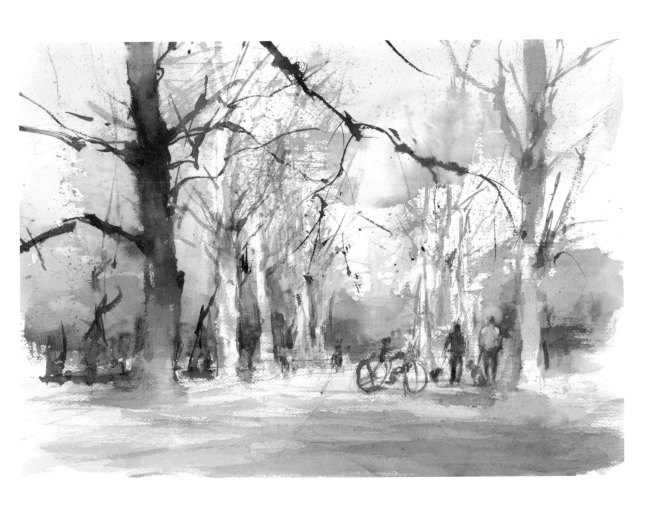

從 30 年前就經常前往的公園。
曾經描繪過的林木現在都成長成大樹了。

林試之森公園
25.0×33.0cm

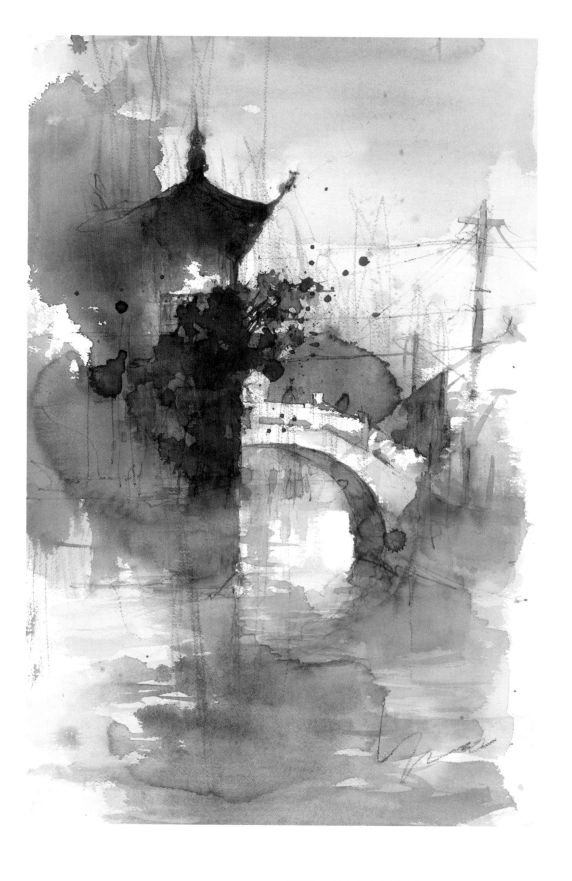

風景（中國）
32.0×25.0cm

這幅畫也是在我完成描繪之後，才以左手拿著色鉛筆，在畫面上添加
一些雜味。這樣才好不容易比較接近我所親眼見到的風景。

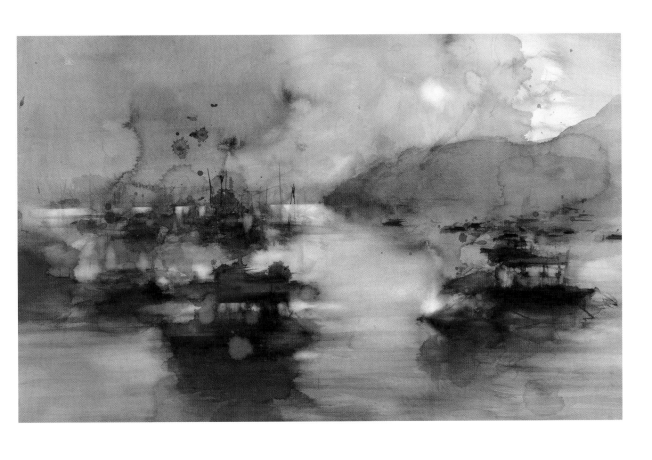

黃昏時刻的下龍灣。靜謐的島上行駛在道路上的車子不是太
多，但海灣裡來往交錯的船隻則不絕於途從來沒有中斷過。

<div align="right">

Halong Bay（越南）
25.0×32.0cm

</div>

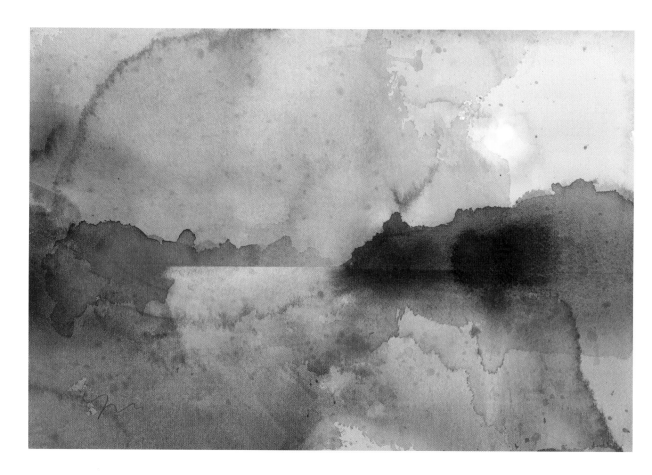

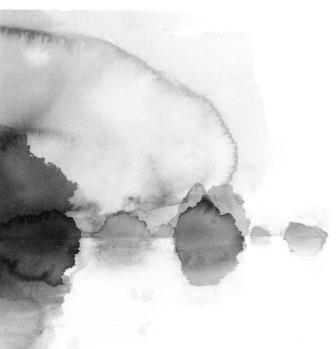

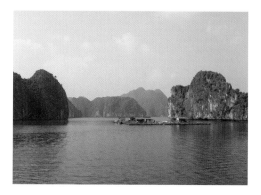

Halong Bay
（上）25.0×38.0cm
（下）42.0×42.0cm

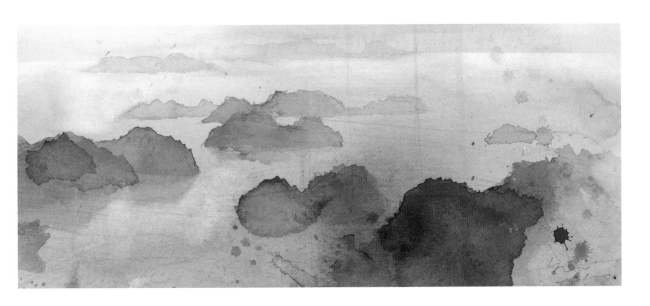

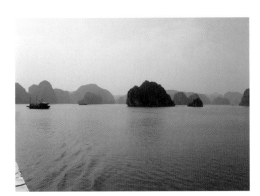

Halong Bay
（上）18.0×41.0cm
（下）41.0×34.0cm

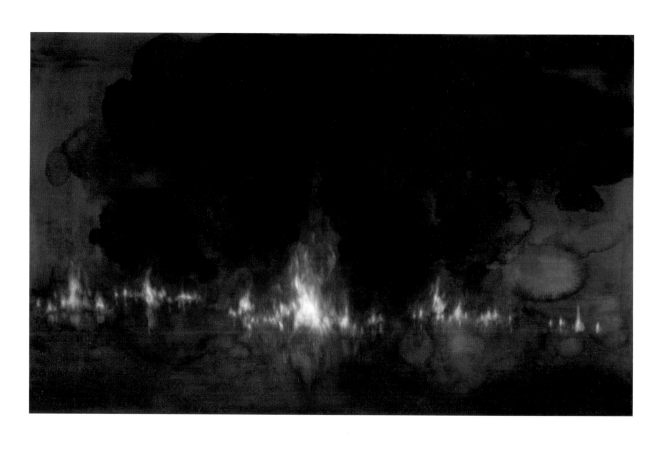

I never ever gave birth to you to become a soldier.
我生下你並不是要你去當軍人的。
103.0×160.0cm

黑暗中的火光訴說著
「快，趁現在還來得及滅火」。

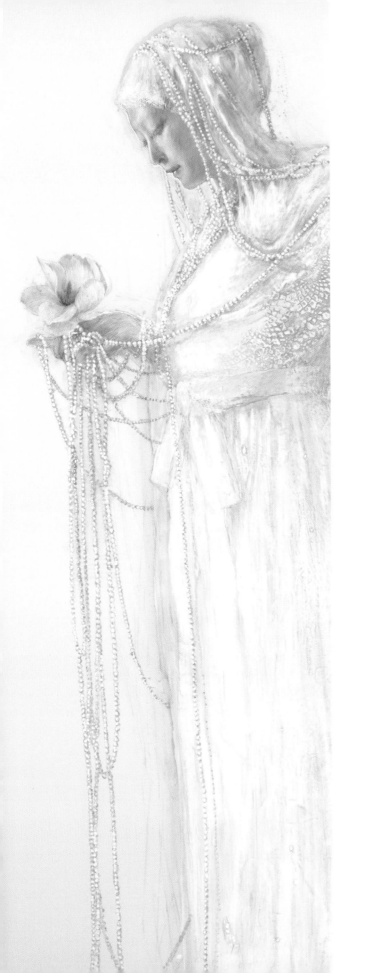

〚 5. 〛

人物的描繪過程集與作品

描繪人物時，我會依照想要呈現出來的印象，選擇使用西洋紙或是日本和
紙。這裡使用了兩種不同的水彩紙，描繪同一位女性作為示範。

描繪過程 1　描繪人物（使用西洋紙）

在這個描繪過程中，使用的水彩紙是 Arches 的細目 300g。
也許是考量到歐洲的氣候較乾燥，畫紙大多較厚，可以吸收更多的水分。
成分是 100%純棉，所以描繪起來的手感很像是棉布。

1 | 草圖

2 | 遮蓋保護

使用 HB 鉛筆來描繪草圖，再以軟橡皮在畫面上滾動，
將多餘的鉛粉除去。
特別是在描繪肌膚或明亮顏色時，鉛筆的粉末會是造成
髒污的原因，請一定要預先處理。

像是鼻梁、頭部及袖口的蕾絲邊緣等部分。

在背景部分刷水，
為了要能夠襯托出
臉部的明亮，這裡
是以較暗的顏色上
色。

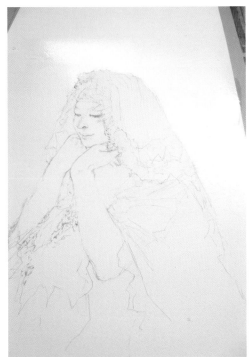
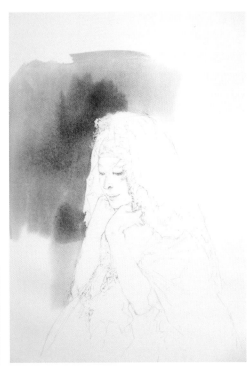

即使是相同的白色
面紗，陰暗的那一
側，甚至比背景色
還要更暗，藉以強
調出立體感。

輪廓鮮明

輪廓不要畫出來

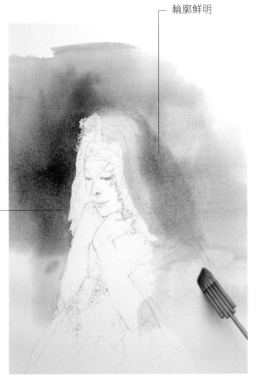
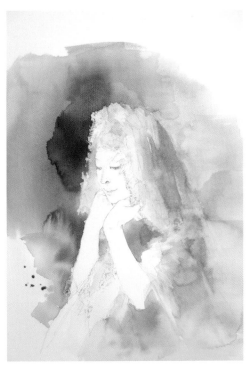

在臉部刷水，趁著水分
還沒有乾燥前，使用比
實際膚色更強的紅色調
顏色來上色整個臉部。

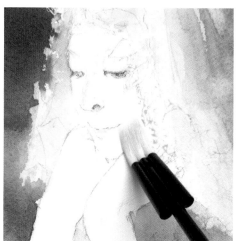
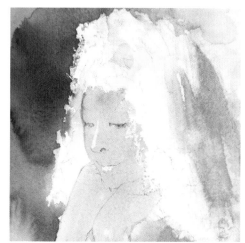

紅色顏料尚未乾燥前，
再加上藍色，並在畫面
上混色，使顏色更接近
膚色。

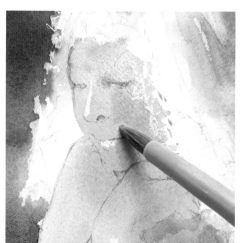
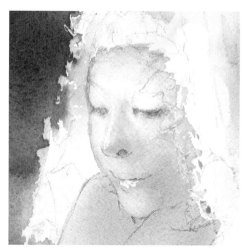

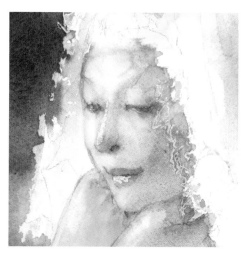

我認為在畫面上混合顏料並沒有什麼不可以。
只要是第一層上色後，在還沒有乾燥的狀態
下，不管混入什麼顏色，一定都很漂亮。
對水彩來說，第一層刷色（在水彩紙上首次刷
上顏色的狀態）是最關鍵的步驟。
不管你混合了幾種顏色，或是要用畫筆將顏料
抹去，只要還沒有乾燥前，都可以自由的上
色。如果在快要乾燥時上色，有可能會留下預
期外的筆跡。當我們盡情揮灑第一層刷色後，
直到乾燥為止都別再碰觸畫面，是很重要的
事。
等到完全乾燥後，再去疊上其他的顏色。

清除遮蓋保護液，然後以沾了水的棉棒，將遮蓋保護液的輪廓做暈色處理。

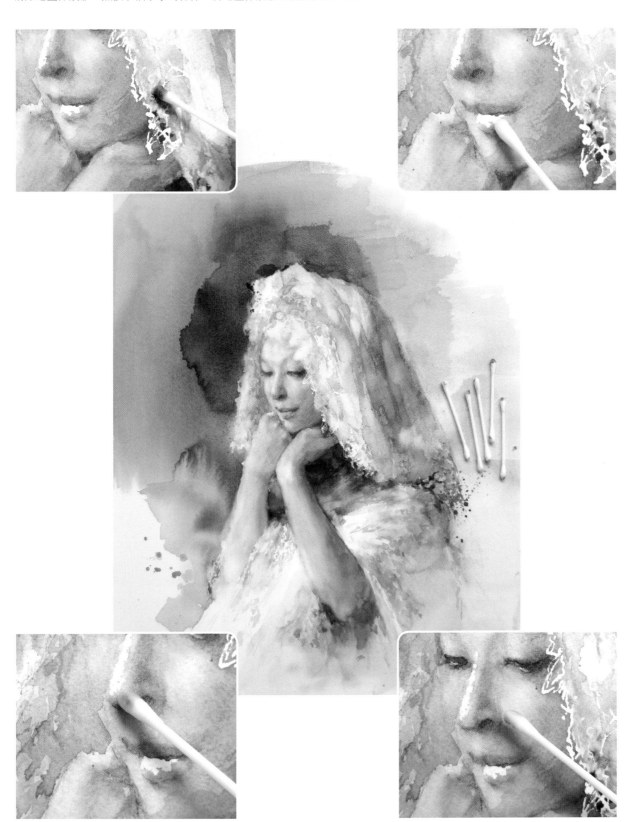

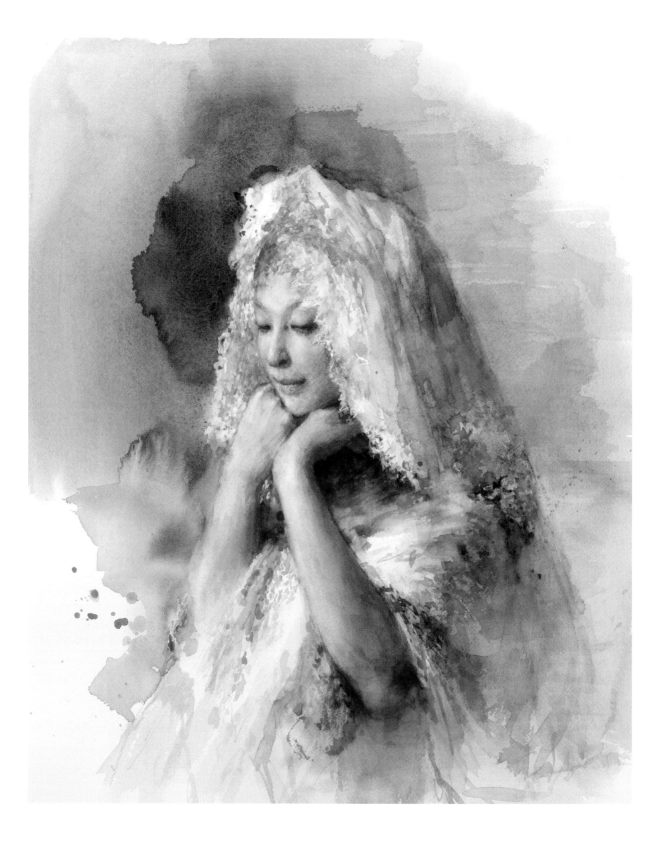

在夢中聽到的歌聲
31.0×22.0cm

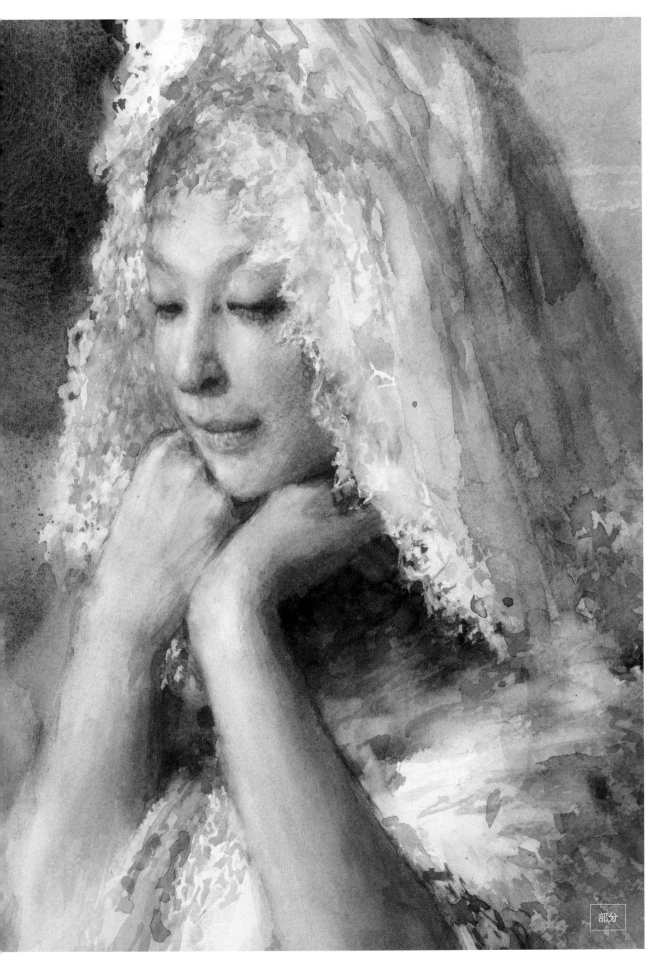

部分

從小我就生長在家裡有日式紙拉門的環境中。鳥子紙如同其名，顏色就像是雛鳥一樣。我所使用的本鳥子紙，呈現出來的膚色和彩色相當柔和，充滿了西洋紙所沒有的溫情。

日本和紙用來渲染及暈色相當美麗，但這次沒有使用到渲染的技法，而是以細筆重複畫上無數線條的方式來描繪肌膚的顏色。

以炭筆描繪草圖後，由肌膚的部分開始上色。

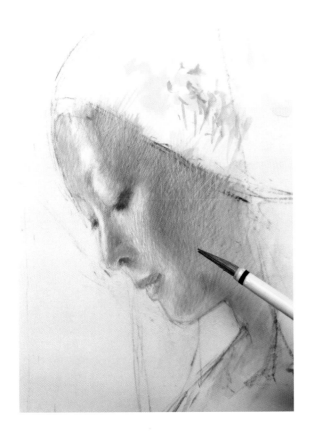
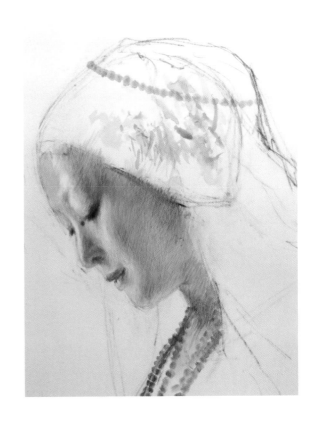
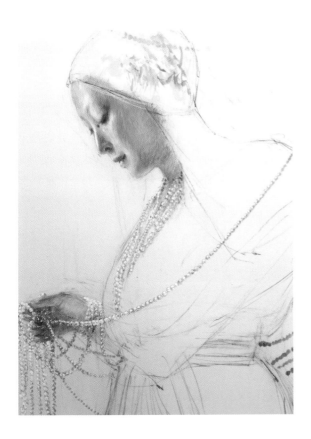
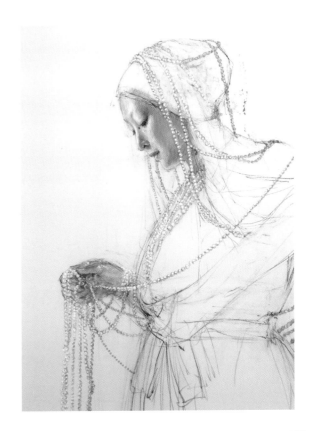

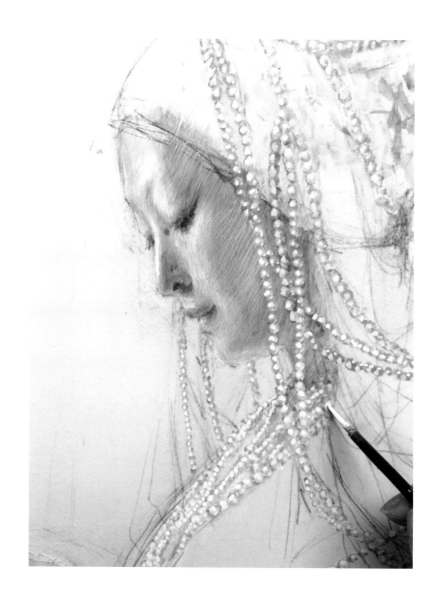

白色使用的是日本畫的胡粉（將貝殼磨成粉的顏料）。
果然日本和紙還是與胡粉的白色搭配起來最適合。

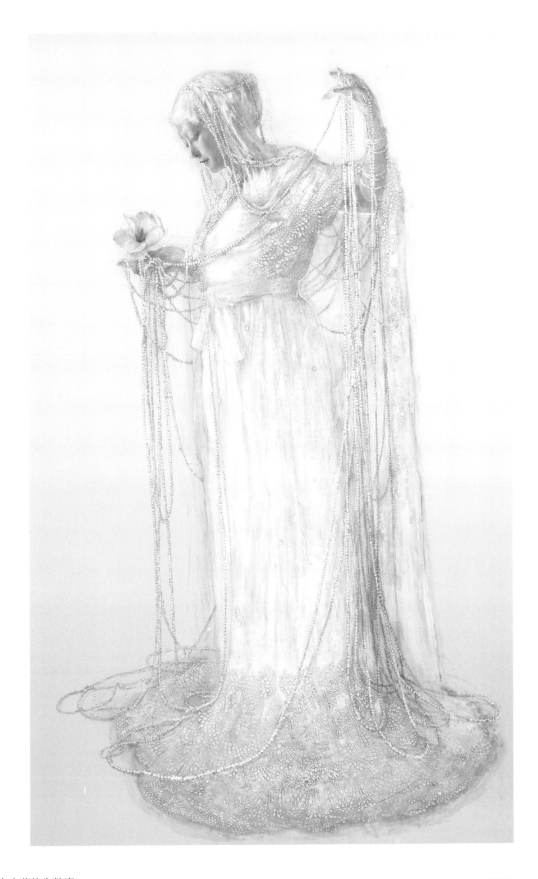

覺得讓新娘注視著白木蓮的姿勢應
該不錯，所以就追加描繪上去了。

新娘
153.0×95.0cm

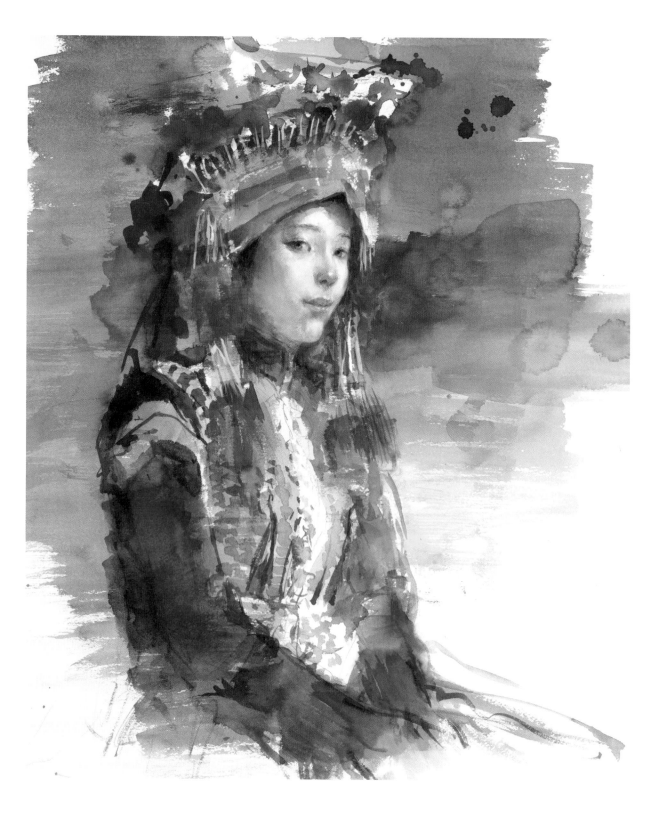

壯族少女
75.0×55.0cm

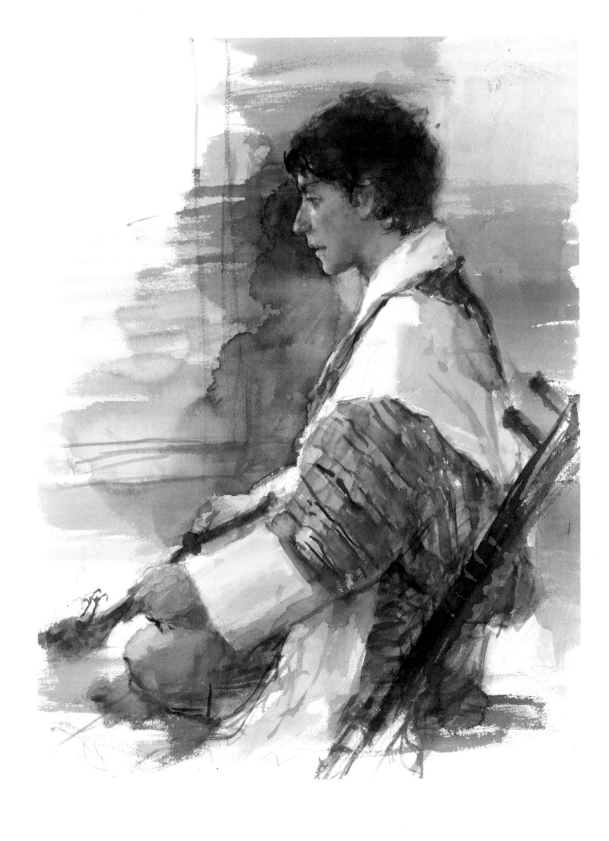

Bhutan 之龍的喇叭
70.0×50.0cm

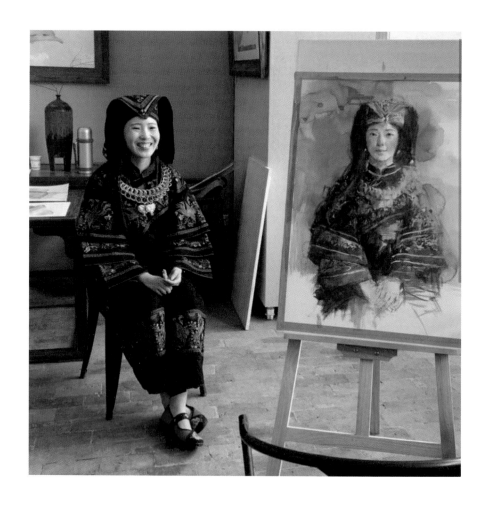

我到中國廣西省壯族自治區的南寧去了一趟。
博物館的館長借給我這裡的傳統服飾。
據說要由3位縫紉女工耗費2個月刺繡的工夫才能完成，
是高貴婦人參加盛宴時穿著的華麗服裝。
模特兒如陶器般白晰的肌膚，在厚重的衣物中稍微可見，
非常的美麗。

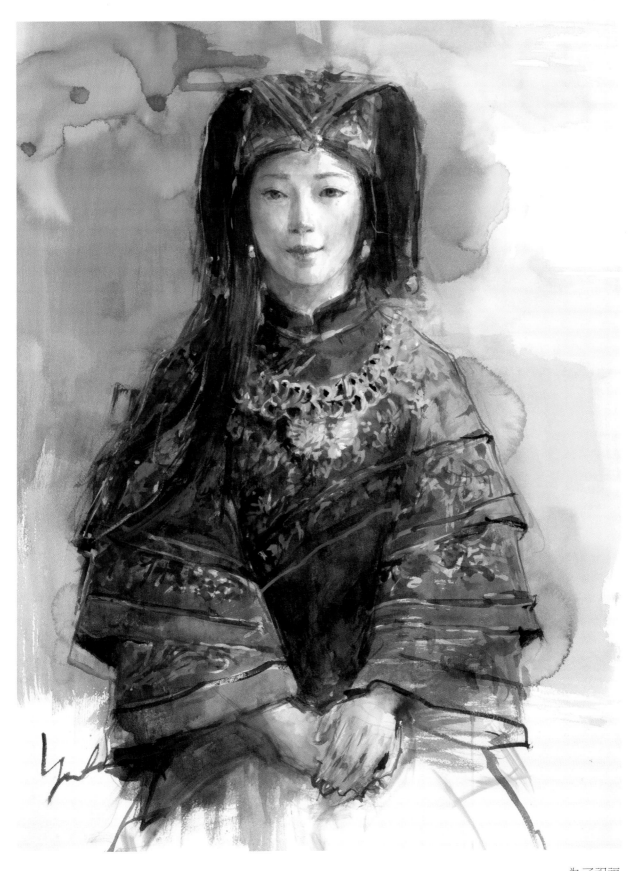

為了祝福
71.0×54.0cm

在鉛筆畫上呈現出水彩的渲染效果。

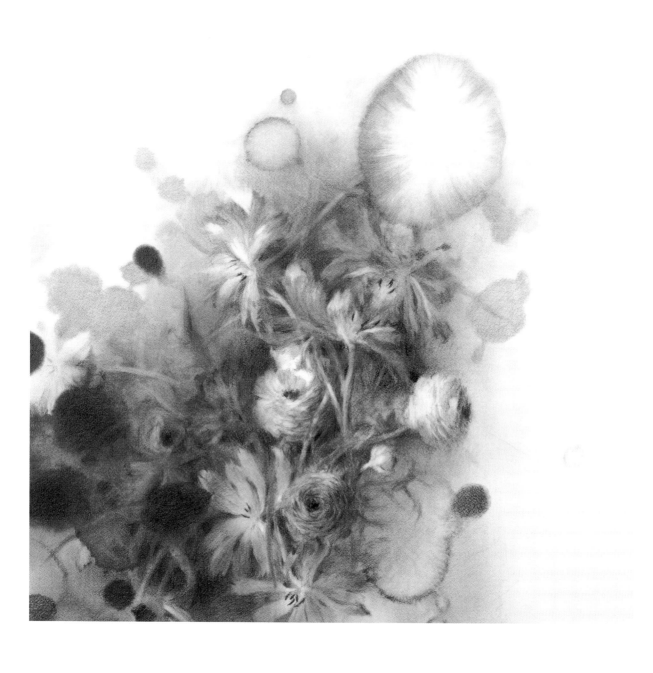

《即使錯失對方，仍需向前邁進》
鉛筆・紙
75.0×73.0cm

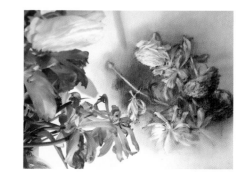

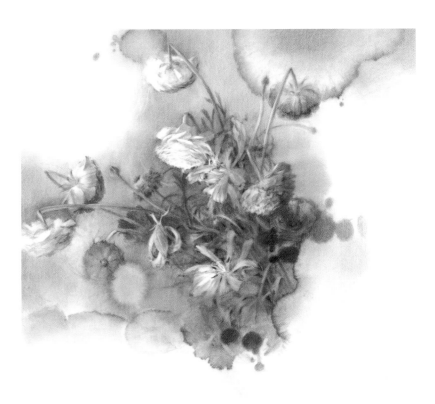

《細數花瓣的工作》
鉛筆・紙
81.0×84.0cm

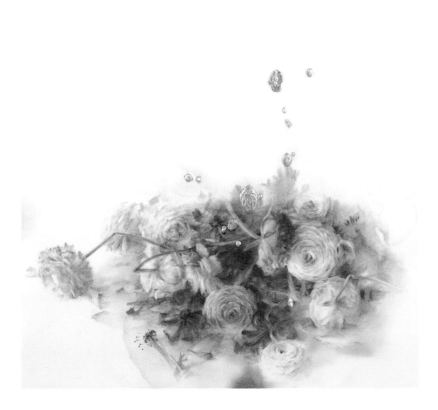

《消失的夜晚》
鉛筆・紙・銀箔
76.0×57.0cm

永山裕子（NAGAYAMA YUKO）

1963 年　生於東京
1985 年　東京藝術大學油畫科畢業
　　　　在學時即獲安宅獎、大橋獎
1987 年　東京藝術大學研究所（彼末 宏教室）結業
2008-10、2014-16、18 年　武藏野美術大學 非常任講師
現在　　嵯峨美術大學 客座教授
　　　　大塚畫室 主持人

受邀於西歐、南美、亞洲、澳洲等地舉辦個展、作品展、現場描繪示範等活動。著作除了翻譯成英文版外，亦有法國、俄羅斯、中國、韓國、台灣等不同版本。

著作
《透明水彩》《透明水彩Ⅱ》《透明水彩Ⅲ》《永山裕子の透明水彩》《水彩入門 透明感を生かして描く》《繪畫の基本　鉛筆デッサンを始める人へ》《水彩教室　透明水彩なるほどレッスン》《デッサンから見る　透明水彩の基本》《もういちど透明水彩を始めよう。》《もっと透明水彩を樂しもう。》《透明水彩の50作品とキーワード》明信片藝術作品集《永山裕子の透明水彩　花とうつわ》
繪本：《ひとつしかない地球》C.W.Nicol 著《はだかのダルシン》（ラボ教育センター）
DVD
永山流 水彩畫法《薔薇を描く》《果物と紫陽花を描く》《人形と百合を描く》《花と靜物を描く》（NEXUS-TRUST）

書籍、設計 ——— 高木義明／吉原佑實（Indigo Design Studio）
作品複製攝影 ——— 今井康夫
編輯 ————— 永井麻理（Graphic 社）

永山裕子の透明水彩—描繪步驟解析

作　　　者／永山裕子
翻　　　譯／楊哲群
發 行 人／陳偉祥
發　　　行／北星圖書事業股份有限公司
地　　　址／234 新北市永和區中正路 458 號 B1
電　　　話／886-2-29229000
傳　　　真／886-2-29229041
網　　　址／www.nsbooks.com.tw
E–MAIL ／nsbook@nsbooks.com.tw
劃撥帳戶／北星文化事業有限公司
劃撥帳號／50042987
製版印刷／皇甫彩藝印刷股份有限公司
出 版 日／2020 年 8 月
I S B N ／978-957-9559-44-7
定　　　價／400 元

如有缺頁或裝訂錯誤，請寄回更換。

國家圖書館出版品預行編目（CIP）資料

永山裕子の透明水彩 描繪步驟解析 / 永山裕子
作；楊哲群翻譯 -- 新北市：北星圖書, 2020.08
　　面；　公分

ISBN 978-957-9559-44-7（平裝）

1.水彩畫　2.繪畫技法

948.4　　　　　　　　　　　　　　109006313

臉書粉絲專頁　　　　　LINE 官方帳號